1 西方的茶飲。（第1章）
2 東方的茶飲。（第1章）
3 茶室是寂寥人世裡荒野中的沃地。（第2章）

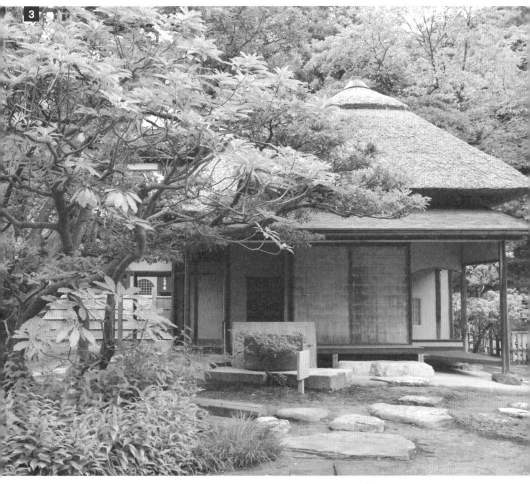

1 茶室結合茶道具、花卉、繪畫等主題，進行即興演出。（第 2 章）
2 宋朝盛行茶粉泡茶，因此發展出茶筅，但元朝以降消失殆盡，僅留存於日本的茶道文化中。（第 2 章）
3 露地（茶庭）隔絕了外界的喧擾，帶領賓客從玄關走向茶室，進行心情的轉換及自我觀照的冥想。（第 4 章）

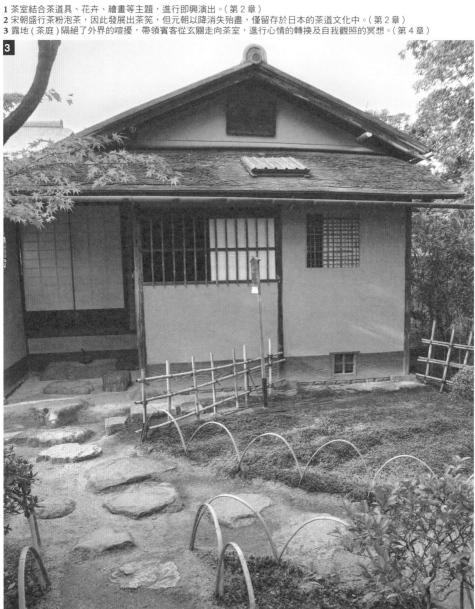

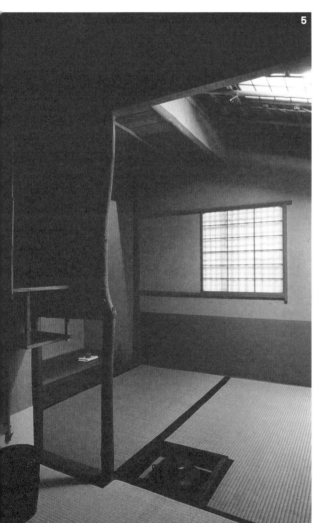

4 賓客進入茶室的入口名為躪口，高度約65cm，寬幅約60cm，所有人都必須謙卑地彎腰屈身，膝行進入茶室。（第4章）
5 茶室使用平凡、清瘦的素材，讓人感受到人世的短暫與無常。（第4章）
6 用來燒水的茶釜，底部有時會置入鐵片，鳴奏出有如大自然的松籟或海濤聲。（第4章）
7 茶室光線柔緩和煦，室內簡素清淨，僅適切攝入有限的茶道具以及美術品。（第4章）

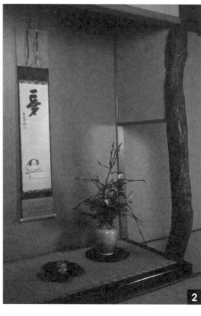

1 茶人的插花保留綠葉與植物原有的樣態，讓花卉傳達自然鄉野間的美感。（第6章）
2 茶人將插花作品置於壁龕中，與字畫卷軸、香盒、茶道具相互輝映，營造主題性或季節感。（第6章）
3 飄落於水面、隨波蕩漾的櫻花瓣，蘊含花兒的榮耀與驕傲，並邁向永無止盡的旅程。（第6章）

日本文化的神髓所在

茶之書

THE BOOK OF TEA

03

岡倉天心

Okakura Kakuzo

編註：目錄內章節標題後之內容，為譯者整理的章節重點，將不會以段落標題的形式出現在內文中。

‧道家思想奠定了審美的基礎，而禪則更進一步地將審美理想付諸實現

導讀

當今的美術是真正屬於我們的東西，它同時也是我們自身的投射與映照。

當我們譴責當今美術，也等同於破口大罵自己。當人們說「這個時代沒有美術」之際，那麼這個責任又該由誰來一肩挑起呢？教人感到可恥的是，人們狂熱地讚賞過往古人，卻絲毫不去留意自己所屬時代的可能性。

這一段話，出自岡倉天心（本名：岡倉覺三 Okakura Kakuzo）所著的《茶之書》。此書完成於西元一九○六年，當時的日本，正處於全面追求西化的狂奔年代。時任職於波士頓美術館的岡倉天心（一八六三到一九一三），卻是以

英文寫下這本以茶為經，思想、美感為緯，被視為足以與新渡 稻造《武士道》相提並論的經典之作。《The Book of Tea》是原書名，雖然以茶為題，但是《茶之書》絕非一本純粹的茶道入門，更不是通俗的品茗大全。在這本書中，茶道不僅是茶道，更是日本近代美術之父岡倉天心闡述編織東洋文明全貌時，那只穿梭於生活、宗教、思想、美感奧義間的梭子。煎茶、抹茶及淹茶所反映的日本茶道發展歷程，只是天心帶領讀者進入東方傳統文化殿堂的起點，以人情之碗、茶的諸流派、道與禪、茶室、藝術鑑賞、花、茶道大師共七大主題所展開的東洋文明論述，才是《茶之書》的終極奧義。在天心熱情細膩的敘寫筆法下，東洋文明中感性的審美意識及理性的思辨思想全面獲得了調和，再以日本的住屋、習慣、衣食、瓷器、繪畫及茶道間的關係為例，歸結出茶道是日本文化中最核心的一種文化樣式。如此論點正是《茶之書》之所以問世至今達百年，依舊廣泛流傳的關鍵。

《茶之書》在二十世紀初葉於美國紐約首度問世，立即成為當時西方世界理解日本的重要窗口，或說是造就日本茶道躍上世界舞台的捷徑也不為過。

相較於近代西洋社會呈現的世俗化、物質主義，身為思想啟蒙家的岡倉天心，透過《茶之書》向世界闡述東方世界的傳統精神內涵。據說一九〇六年五月，就在天心啟程返回日本的同時，這本厚一百六十頁，重三一〇克，以綠色布面書封，燙有 The Book of Tea 金色字樣的書籍，在紐約當地的出版社 Fox, Duffield & company 推出下，立即引起西方世界對日本文化的矚目。也因此，除了原書的英文版本之外，德文、法文、瑞典文、西班牙文等語言的《茶之書》，很快地被翻譯出版，不久後在歐美各國間廣泛被閱讀流通。近年來，在台灣、中國等華文世界，岡倉天心《茶之書》一書的重要性也開始被發掘，目前於市面上可見分別譯自英、日原書的譯本，反映出《茶之書》的不朽性。

這本書的出版，不僅成為西方理解東方文化的指南讀本，對日本以及亞洲各

國而言，《茶之書》從茶道出發，論衡東西文明的視野，更讓原書出版至今已逾百年之後，仍被視為人類史上留名的必讀經典。事實上，當年《茶之書》在美國出版之際，日本讀者不僅無法即時取得，也尚未有日文版本的《茶の本》存在。直到天心死後又過十餘年，才在天心的弟子村岡博翻譯下，岩波文庫正式於西元一九二九年出版《茶の本》。換言之，在岡倉天心有生之年，《茶之書》僅以英文版本流傳於世，而這本由岩波文庫所出版的《茶の本》，銷售至今已超過百刷以上，顯示這本原來專為西方人撰寫的書籍，其內容所發揮的價值可能早已超越天心撰寫《The Book of Tea》時的想像。

當你翻開《茶之書》一書，〈人情的茶碗〉篇章就像通往天心東洋文明論的架橋，他寫下：「茶，是在凡庸無奇的日常生活中崇拜美的一種宗教儀式。」、「茶道廣泛普及到社會的各個也就是說，它可以提升至茶道的神聖境域。」

階層。」、「新舊兩個世界對於彼此的誤解。」、「西洋世界裡對於茶的崇拜。」、「歐洲古老文獻中有關茶的紀錄。」、「流傳於道教徒之間，關於物質與精神之爭的故事。」、「現今世界中，為了獲致富貴權勢所進行的汲汲營營之爭奪。」共七條宛如使用說明，錦囊妙計般的小標，明確將本書的精華濃縮於這一章之中。茶、茶道是本書的標題，美則是天心終其一生探索的母題，就如同天心列出的第一條小標「茶，是在凡庸無奇的日常生活中崇拜美的一種宗教儀式」。茶道，即是美的實踐，一種儀式性的文化行為，存在於再平凡不過的日常。如此對美的關懷，讓《茶之書》不僅是一本將東洋文明、茶道介紹給西方世界的讀本，是結構完整的日本文化論，更可將這本書視為理解日本美學的教科書。特別是我們回到前頭引用的那一段話，是否已激起各位心頭的陣陣漣漪？就在數年前，首都市長曾針對國定古蹟北門周邊的景觀問題，略帶氣憤地說道：「北門有清國美學、日本國美學，還有中華民國美學，中華民國

美學是最讓我受不了的地方！」對照百年前天心給予世人的提醒，似乎與這段時事能夠產生對話。

天心眼中的美，不該脫離現實，一昧地讚頌往昔的美好，卻忘了現實生活周遭所存在的當下，宛如你我今日身處社會的縮影。為何出現令人感到不堪的美感、從現象的反省到當代侷限的超越與克服，相信都是《茶之書》提供的美學指南。天心所詮釋的美並非崇高不可攀的抽象概念，而是生活中所存在的美感。對於天心而言，美的營造應該出自於生活的各個片段——這點是國人生活中經常忽視，甚至是某些便宜行事及貪求方便下的後果。

不管是和服的樣式、色彩，身體的均衡、步行的樣子，全部都是藝術的人格表現。這些事情是絕不能輕忽草率的，因為人們唯有在美化自身的同時，才被賜

予接近美的權利。

岡倉天心於《茶之書》的論美談藝，強調藝術、美感不僅不可脫離現實生活，從衣著的樣式、色彩，行為儀態展現的氛圍，在他眼中也都是一種藝術之於人的重要表現。並且認為當人自身達到美化的階段，才更能接近美、理解美、擁抱美。如此之說，出自於這位開創日本美術教育的先驅者之筆。美學、藝術，不再只是透過那些高深不可測的語彙，所辯證闡述的一些觀念，或是一股神秘難以捉摸掌握的意象。收錄於《茶之書》第五、六章的「藝術鑑賞」、「花」兩大主題，系統性呈現岡倉天心獨到的美學視野及藝術之眼。天心具體列出：「美術鑑賞必須具備相互體諒、同情等心靈上的溝通與交流。」、「大師與你我之間蘊藏的潛在默契。」、「暗示的手法及價值。」、「美術的價值僅僅依存於我們所能言談、感應的程度。」、「對於現今美術所抱持的表面

狂熱，並非憑藉於真實的感受與情感。」、「美術與考古學的混淆。」、「我們

因為破壞了人生的美好之物，以致於摧毀了當今的美術。彷彿就

是百年前天心寫下的藝術鑑賞獨門心法，如果你只見書名，就以為《茶之書》

不就是一本談茶論道的小書，將錯失認識天心美學的大好機會。

今昔美感的優劣差異，如何在尊重推崇歷史上傳世而來的藝術結晶下，也

能抱持相同的審美基準來面對當世所見的藝術創作，這項問題相信在今日仍

無法完全克服傳統與現代之間那道無形的鴻溝。另一方面，當我們面對各種

事物，如何避免純粹的審美鑑賞能力，能不受各種主客觀外在因素所左右。

關於這點，天心以「美術與考古學的混淆」展開說明，寫道：「有一個常犯的

錯誤便是美術與考古學的混淆。對於古物表達崇敬之意，是人類特質中最美

好的部分，同時也期盼它能發揚光大。過往的大師們為後世之人開拓了啟發

之道，這當然是值得尊敬的。歷經數世紀的批判、評斷，大師們的思想能夠毫髮無傷地承續到現在，身披榮光地來到我們的面前，這件事情本來就值得讚嘆、崇敬。但是，如果我們只是因為他們的偉業年代久遠，所以不假思索地極力尊崇的話，那便是愚昧之事了。更何況，我們還允許自己濫用對於歷史的過度情感，去漠視、凌駕於審美的鑑賞力之上。」天心推崇的審美鑑賞應保有其自主性，正與柳宗悅論及民藝屢屢提及的無名工匠所作，物件上不加落款的民藝特質之說異曲同工。柳宗悅認為有銘落款的器物，將讓人容易隨著落款掌握物件的年代、產地、製作者等訊息，而產生對於該物件先入為主的刻板印象。進而在面對物件時，雖然仍可進行審美判斷，但往往容易忽略直觀的審美力。天心所論及的美術的確與民藝的概念不盡相同，但為了避免審美僅流於懷古趣味，或是在受其他因素干擾下，導致人們喪失掌握美感本質的能力。岡倉天心、柳宗悅這兩位分別於明治、大正到昭和年間獨領日本

美學風潮的先達者，透過不同取徑觀點而相互輝映。岡倉天心《茶之書》，這本從茶談到美的經典之作，值得推薦給關心日本藝術、民藝運動、設計文化的各位，一本追本溯源的日本美學原典。

國立台北藝術大學副教授、大阪大學博士

林承緯

二〇一八・三・二十八

譯者序

《茶之書》的作者——岡倉天心（一八六三到一九一三），生於日本橫濱，父親原為福井藩士，後受命轉為貿易商。岡倉天心所生存的年代，正是西方文明挾帶龐大勢力席捲東方的明治時期。然而，在如此風雨飄搖之際，岡倉先生力抗「西方一面倒」的主流情勢，正視日本傳統美術的優異價值，以美術行政家、美術運動倡導者的角色，為近代日本美術的傳承與發展奔走效力。

為了讓西方世界真實而精確地瞭解東方，岡倉先生以他卓越的英語能力，立基於廣闊的國際視野，致力於東洋・日本美術與文化的介紹。《茶之書》是岡倉先生諸多著作中最具內省特質，同時也富含哲學思惟的作品。也正因為如

此，在他對外宣揚的諸多出版品中，《茶之書》成為橫跨東西方、接納度最高的著作。

《茶之書》於一九〇六年五月，由紐約的 Fox, Duffield & company 出版社出版，原題為《THE BOOK OF TEA by Okakura-Kakuzo》。此書於美國付梓上市，立刻席捲美國全土。不僅為中學教科書所引用，更於二、三家不同出版社發行，甚至穿越海峽，陸續翻譯為法文、德文、瑞典文、西班牙文等版本，遍及全歐洲，影響力無遠弗屆。

在各式各樣的飲料當中，為何人們會將茶視為特別之物，而加以推崇呢？針對茶引人入勝的魅力之處，岡倉先生作了如下的敘述——「茶有著不可言諭的神奇魅力，人們完全為它所吸引、著迷，甚至將茶予以理想化。西洋的茶

人將茶的清香與他們思想的豐饒芬芳融為一體，在這一點上，他們絲毫不遲鈍、含糊。茶不像酒，並沒有傲慢驕矜的性格；它既沒有咖啡般過剩的自我意識，也沒有可可亞般矯柔造作的天真無邪。」

就藝術的觀點來看，茶的極致境界乃依存於將潛藏、內斂的特質發揮到淋漓盡致。就像所有被稱為藝術的東西是一樣的，並無特定的秘訣或法則可循。何謂好茶？它在於茶人一次一次的泡茶過程中所表露的特質。不僅止於茶人的特質，在茶發展的歷史當中，也存在各自獨特的性質。「茶道的理想顯現出不同情調的東洋文化的特徵。不論是需要烹煮的團茶（茶餅）、需要攪拌的粉末茶（抹茶）、還是需要淹泡的茶葉，都可以明示出唐、宋、明各個時代不同的情感表達方式。如果要借用經常被濫用的藝術分類來說明的話，那麼它們則分別隸屬於茶的古典派、茶的浪漫派以及茶的自然派。」

超越了早期作為藥用，或者是添加各種佐料（如蔥、薑、橘皮、香料、牛奶等）的飲茶法，要臻於單純品嘗茶本身的美味，並予以理想化的境界，則必須借助唐代的時代精神。撰寫《茶經》的陸羽，生於儒釋道相互統合的時代。

「當時汎神論的象徵主義相當盛行，人們開始著眼於從特殊、個別的事物當中尋求萬物共通的反映與現象。詩人陸羽認為，即使是在茶的世界裡，也與萬物支配、共存關係一樣，擁有調和及秩序的原理。」

茶與禪相互之間的共生、依存關係是眾所皆知的。然而，道與茶的歷史也有密切關連。精確地說，道家思想為茶奠定了審美理想的基礎，而禪則更進一步地將審美理想付諸實現。茶的極致理想在於「絕對」。但是，道家所言的「絕對」並非「不變」，而是「相對」之物。我們所存在的「現在」這個時點，乃是不斷變遷的「無限」，在這裡存在著「相對」的性質。相對性其實就是

「適應」，也就是安排、調整；而追求「適應」的正是「（藝）術」。人生之術，乃是不斷地順應環境去適應、安排。道家寬大地接納了現世、俗世中的一切，與儒家、佛教大相逕庭，道家努力嘗試著去挖掘出現世之美。對道家而言，最重要的是，不受限於個別之物的束縛，不忘卻對於整體性的追求。老子將這個相對之物的看法稱為「虛」。岡倉先生說：「道家思想對於亞洲人生活最大的貢獻之處，乃在於美學的領域。」而將道家思想徹底付諸實現的則是禪。「禪對於東洋思想的特殊貢獻在於同等重視現世與來生之事。依據禪的主張，並不是依事物的相對性來區別它的大小，即使只是微小的原子，它也有等同於大宇宙的可能性。想要追求極致的人，非得從自身的生活中去尋覓出靈光之反射不可。」禪宗僧侶將日常勞動視為修行的一部分，並極力奉行的理由便在這裡。

茶的理想也匿藏於喝茶這個看似平凡無奇的行為當中；易言之，就是在人生的些微瑣事中覓得宇宙的真理。然而，中國因為遭受蒙古遊牧民族的入侵，因此無法完整傳承宋朝偉大精深的文化運動。而積極繼承發揚茶文化的，岡倉先生則認為是日本的茶道。日本的茶道，超越了形式上的理想化，昇華至精神的層面。也就是說，每一次的茶會被視為一生僅只一回的邂逅與相遇，為了珍惜這一段難能可貴的緣分，為了讓主客雙方了無遺憾，茶便擔負了款待賓客的神聖使命。而透過這些盡情招待的過程，主客早已融為一體，孕生培育出現世中至高無上的幸福，營造出「和敬清寂」的理想境界。醞釀出這種氛圍的環境，便是作為「市中山居」所搭建的簡樸茶室，和懸掛在壁龕中的字畫，以及保有自然原態的插花作品。

日本茶道的真髓為何？潛藏於其底蘊的東洋思想究竟為何物呢？

為了解開這個疑惑，此處引用岡倉先生的一段話作為說明。「茶室是現世這一片寂寥荒野中的綠洲。疲憊的旅人在這兒邂逅，並透過藝術鑑賞的過程得以汲泉解渴。在茶道的世界裡，我們可以欣賞到一齣結合茶、花卉、繪畫等主題的即興演出。在這裡，沒有一丁點會破壞茶室狀態的色調，沒有絲毫會擾亂韻律、節奏的雜音，沒有任何會干擾調和的舉動。為了不破壞四周的統一性，人人不發一言，所有的一舉一動都單純地、順應自然而行——這正是茶道真正的目的所在。不可思議的是，茶宴屢屢成功達成了這樣的境界。這些種種的背後，其實潛藏著不少微妙的哲理，而茶道其實正是道家思想的化身。」

《茶之書》並非茶道的指南書籍。岡倉先生將近代歐美的物質主義文明與東洋的傳統精神文化作為對比，以宏觀的視野，解讀東洋的傳統精神文化奧

義。透過《茶之書》的閱讀，我們將可以理解，無論是建築、庭園、服裝、陶藝、繪畫、花藝等藝術文化領域，茶的思想早已滲透、內化其中；而這種和平、內省、在人生中追尋美的思惟、對於人世無常的體悟，以及將不完全之物透過自身觀照與想像，轉化成完全之物的美的體現，正是日本文化的神髓所在。

鄭夙恩

一　人情之碗

茶碗

茶起源於藥用之途，其後成為日常生活中的飲料。在中國，到了八世紀之際，演變成高雅的消遣與遊憩，並昇華至詩歌之境域。直至十五世紀，日本更將它提昇為一種審美的信仰，即茶道的境界。茶道奠基於日常生活中，可說是對於凡世間美好事物的一種崇拜，進而延伸為一種儀式。它諄諄教誨著我們，如何去理解純粹與調和、相互敬愛的神祕，並進而達成社會秩序中浪漫主義的理想。茶道的經典要義乃在於崇拜「不完全（不完美）之物」。即在所謂難以理解、無法忖度的人生中，去努力成就一種「可能」的小小企圖與嘗試。

茶的原理並不僅止於一般所言的審美主義而已。它與宗教、倫理合而為一，體現了我們對於天人合一的一切見解。它是一門衛生學，因為它嚴格追求清爽潔淨；它是一門經濟學，因為它追求的並非繁複的奢華，而是教導我

們從單純中尋求慰藉、安祥；它也是一門精神幾何學，因為它為我們定義了宇宙的均衡比例。它讓所有信奉茶道的人們成為懂風情、有品味的精神上的貴族，體現東洋民主主義的真實精髓。

日本長年以來是一個孤立於世界的島國，因此對自省提供了一臂之力，順利促成茶道的發展。我們的住居、衣食、陶漆器、繪畫，甚而是文學的領域，皆深受茶道的影響與啟發。只要是研究日本文化的人，便深知無法漠視茶道之影響。茶道的影響力遍及所有階層，不論是達官貴人的優雅寢室，或是市井小民的住家，連居住在深郊野外的人們，都略懂插花之趣，甚而至愛山愛水的境界。俗話說「此人無茶氣（チャキ）」，乃指凡事正經八百，不懂優雅風情的人。相反的，若對浮世悲情麻木不以為意，依舊躁動、喧囂不已之人，便被指責為「茶氣過盛」。

從旁觀者的角度而言，喝茶這一件平凡無奇之事，卻引發如此的騷動與話題，的確是教人感到不可思議的。試想，僅僅一杯茶，為何能掀起這般矚目呢？在茶會沉靜而漫長的進行過程中，我們可以深切體會，用以享受片刻愉悅的茶碗，是何等狹小之物。在沉澱心靈，啜飲清茶的過程中，是如何教人感動得淚眶滿盈。在無止盡的渴望、追求中，一口氣喝盡小小一杯茶，又是何等舒暢之事。擁有再多的茶碗，也不會是過分招搖之事，更不會招致罪業，因為人們往往做了更多不好、不道德的事。我們過度崇拜酒神巴克斯，導致無節度的奉納；甚至將血腥暴力之姿的戰神瑪爾斯予以理想化。我們何不獻身山茶花女王，盡情享受從祭壇傾洩而出、溫暖的同情之流。在象牙色澤瓷杯所裝盛的琥珀液體中，能體會到箇中滋味的人，將能體悟孔子的寡言善良、老子的奇拔珍妙，以及釋迦牟尼超脫塵世的清香。

那些無法從自身偉大之處感受渺小的人，很容易忽略他人微小之處的偉大。一般的西洋人將茶道視為珍奇、稚氣之舉，認為不過是東方千奇百怪的特殊癖好之一，掩袖訕笑。當日本浸濡在充滿和平、靜謐氛圍的文學、藝術時，西洋人卻視我們為野蠻之邦；而當日本在滿州戰場展開大規模殺戮行動時，西洋人卻稱我們為文明之國。近來武士道──讓我國士兵歡天喜地、奮勇捨身的死亡之術，被西方沸沸揚揚、熱烈地評論，卻鮮少有人留意到代表生之術的茶道之存在。如果擠身文明之國需要仰仗血腥戰事的名譽，那我們寧可永遠屈就於野蠻之邦。若是我們的藝術與理想能夠獲得應有的尊重，我們願意歡欣等待這個時日的終將到來。

究竟要到何時，西洋才能真正理解東洋呢？正確的說，應該是要到何時，西洋才會嘗試努力來瞭解東洋呢？身為亞洲人的我們，屢屢被西洋人對東洋

事物肆意的想像與誤解感到心驚膽跳。但可笑的是，西洋人就算不認為我們大啖蟑螂、老鼠以維生，至少也以為我們依靠吸食蓮花香氣以延命。東洋的種種，經常被西洋人視為極度無聊的瘋狂信仰，或是被蔑視為極度不健全的逸樂。他們譏諷印度的靈性為無知，嘲笑中國的謹直為愚昧，諷嘲日本的愛國心為宿命論。更甚於此的，他們認為我們的神經組織因為麻痺而失去了感覺，所以對於傷痛只有微乎其微的感應。

西洋諸君啊！請把我們當作話題盡情地暢談吧！我們亞洲人將以禮還禮。作為你們取樂的話題還多的是，如果你們完全知曉我們至今是如何描寫你們、想像你們的話——你們將所有陌生、遙不可及的事物視為美；對於不可思議之事，在不假思索的情況下佩服得五體投地；對於新奇不明白之事，不插嘴干涉便不善罷甘休——這些種種包含其中。你們至今恐怕從未想過，

你們背負著如此令人羨慕的、高尚的道德，因過於完美，而背負著無法挑剔、責怪的罪過。我們古代的文人們——他們是當時博學多識的人——曾如此地描述著：西洋諸君在遮掩的衣服下，藏有濃毛密生的尾巴，而且經常品嚐有如嬰兒副食品一般切細剁碎的食物。不！坦白說，我們把你們想得更糟糕。我們經常把你們視為地球上最不切實際的人種，因為你們總是光說不做，老是將那些不會去實踐的事物掛在嘴邊。

然而，如此這般的誤解，正迅速地自我們的想法中消逝。因應商業上的需求，已經在東洋的若干海港開始使用歐洲的語言。亞洲的青年為了接受現代教育的薰陶，紛紛蜂擁前往西洋的大學去學習。雖然我們的洞察力還不足以完全深入理解你們的文化，但是至少我們以欣喜積極的態度，正努力地學習著。在我們的國人裡，有不少人大量吸納、接受你們的生活習慣、禮儀

規範。他們天真的以為，只要穿著硬領襯衫，頭戴高筒禮帽，便獲致你們一切的文明。這些裝扮模樣的確教人憐憫而嘆息，但無可諱言的，這些都是崇奉西洋文明，而不惜膝行以貼近於它的證據。然而很不幸的是，西洋人所秉持的態度並不利於理解東洋。例如，基督教的傳教士乃是為了傳授基督教真義給東洋人而前來亞洲，他們並未抱持著想要接納、理解東洋的意圖。西洋諸君對於東洋的認識，若非淵源於旅者隨性探訪所寫下的散文軼事，便是立基於你們對於東洋文學貧乏稀少的翻譯。有如拉夫卡迪奧・赫恩（Lafcadio Hearn）[1]仗義執俠之言，或是《印度生活的組織》（*The Web of Indian Life p.36 Essay on Tea*）[2]等作品，則是相當珍貴而罕見的。他們真正站在東洋的立場，照亮我們內心的情感思惟，使東洋鮮為人知的陰暗面明朗透明化。

我如此坦率而露骨地陳述著，或許正可以表露出我自身對於茶道的無知

吧！茶道高雅的精神性，尋求的只是訴說出人們真正的期待與盼望。然而，我並非想以卓越茶道人的姿態來撰寫這本書。由於新舊兩個世界對於彼此的誤解，使我們蒙受不少的災禍。毫不需辯解的，為了促成彼此真正的理解，即使是微薄、些許的貢獻，我也願意嘗試努力。二十世紀之初，如果俄國人願意以謙虛的態度來理解日本的話，我想，或許就可以免除一場血腥而暴力的戰爭了。由於你們蔑視東洋的問題，並置之於度外，才會給人類帶來恐怖而悲慘的浩劫。歐洲的帝國主義毫不羞慚地稱我們為黃禍，而我們亞洲人也未及時覺悟到白禍的恐怖性。或許，就如同你們嘲笑我們茶氣過盛，而我們也老說你們絲毫沒有茶氣一般。

1 英國文學評論家、作家，日本名為小泉八雲。

2 The Sister Nivedita 著。

東西方世界彼此將桀驁不馴的批評停擺，在各得其利的情況下，就算無法真正瞭解對方特出優異的部分，至少可以用溫和的態度來彼此相待。長久以來，東西方雖然秉持不同方向並發展至今，但應該是可以找尋到彼此截長補短的道理。你們失落了內心的平靜，但達成了極度膨脹的發展；而我們面對列強的侵略，卻創造了微弱的調和。你們能否相信，東洋在某些層面上確實是遠勝於西洋的呢！

但不可思議的，時至今日，東西方卻在喝茶這個人之常情的境域裡相互契合，而茶道便成為唯一被世界公認、並深獲好評的亞洲特有之儀式。白人曾嘲笑我們的宗教、道德，但對於這個褐色的飲料，卻是不假思索地欣然接納了。現今的西洋社會裡，下午茶扮演了舉足輕重的角色。托盤與杯墊相互碰撞的微妙聲響，婦人殷勤款待訪客時衣衫摩擦的沙沙音律，還有需不需要奶

精、砂糖等極為稀鬆平常的問答聲——我們可以確信，人們對於茶的崇拜早已確立了。在東方，時而讓人感到苦澀，但時而教人覺得甘甜的煎茶，豁然接受著被賦予等候賓客的命運。光就這件事情，我們就可以窺探出東洋精神的極致表現。

歐洲關於茶的最早記載，相傳可溯及阿拉伯旅行者的故事。而西元八七九年以降，廣東主要的歲入來源則是鹽稅及茶稅。馬可波羅因為中國市舶司肆意調升茶稅，而於一二八五年面臨被免職的命運。歐洲人對於極東之地有進一步的認識，則始於航海大發現的時代。十六世紀末，荷蘭人報導著，東洋人利用灌木之葉製造出清爽的飲料。喬萬尼·巴蒂斯塔·拉穆西奧（Giovanni Battista Ramusio、一五五九）、阿爾麥達（L. Almeida、一五七六）等旅行者也紛紛敘述著有關茶的種種[3]。一六一〇年，荷蘭東印度公司的船首次將茶輸入

到歐洲；一六三六年延伸至法國；一六三八年則遠抵俄國。英國則於一六五〇年欣喜迎接茶的到來，並讚揚著「這卓越不凡、為所有醫界推行獎勵的中國飲料，當地人稱之為茶，而其他國家則稱之為 Tay 或是 Tee」。

就像世界上所有的好東西一樣，茶的普及也面臨了反對的聲浪。像是亨利・薩維爾（Henry Saville、一六七八）這般異端者，極力批判飲茶是不潔的習慣。而喬納斯・漢威（Jonas Hanway《論茶》（Essay on Tea）、一七五六）更變本加厲地敘述著，若是飲用了茶，男性個子會變矮，有傷儀表；女性則會失去美貌。由於茶在當時非常昂貴（一磅約十五先令），所以當初並不容許一般市井小民消費。也就是說，茶作為「饗宴、款待貴賓的王室御用品及王侯貴族禮尚往來之贈答用品」而存在。但即使是在這樣不利的條件下，飲茶的習慣還是挾帶著龐然大勢席捲全世界。十八世紀上半葉，倫敦的咖啡店實際

上多為茶館，這些地方也就成了文人雅士聚集之處，像是愛迪遜（Addison）、史蒂爾（Steele）等。他們藉著品茗暢談，來消磨閒暇的時光。茶這種飲料很快就成為生活中的必需品，同時也成為課稅的對象。提到課稅這個問題，則可以讓我們聯想到，茶葉在現代歷史中扮演著無法磨滅的角色。例如，當美國仍處於殖民時代之際，即使過著被壓迫的生活，還是能夠忍氣吞聲。但卻因為不堪茶葉重稅，頓失長久以來的忍耐力，爆發獨立戰爭。美國之所以會脫離殖民政府統治而宣布獨立，乃淵源於波士頓港灣的茶箱投擲事件。

茶有著不可言喻的神奇魔力，人們完全被它所吸引、為它深深著迷，甚至將茶予以理想化。西洋的茶人將茶的清香與他們思想的豐饒芬芳融為一

3
Paul Kransel 著 Dissertations（『論文集』）、Berlin、1902

體，在這一點上，他們絲毫不曾遲鈍含糊。茶不像酒，並沒有傲慢、驕矜的性格；它既沒有咖啡般過剩的自我意識，也沒有可可亞般矯揉造作的天真無邪。早於一七一一年的「目擊者日報」中便有如下的敘述：「因此，我衷心將這個想法大力推薦給所有傑出的家庭——即每天清晨，花上一個小時的時間，慢慢享用茗茶與奶油麵包。同時，將敝社的報紙作為飲茶之一部分，按時閱讀。」塞繆爾‧詹森（Samuel Johnson）在其作品的人物刻畫中，有著如下的敘述：「這種完全以自我為中心、『厚顏寡恥』的飲茶行為，讓我二十年來淡泊飲食。然而，我卻像著魔似的，被這植物所浸泡出來的汁液深深吸引。於是，因為有了茶，而盡情享受日暮時光；因為有了茶，所以能在夜深人靜之際得到慰藉；因為有了茶，而滿懷希望的迎接晨光。」

真正的茶人查爾斯‧蘭姆（Charles Lamb）曾經針對茶道的精髓作了如

下的敘述：「就像是默默行善，卻在不經意的情況下得到回報一樣，是何等愉悅之事。」也就是說，茶道乃是將美予以隱蔽之術，為的是讓人們覺察、發現到美的部分。茶道將顯現之物轉以暗示，是一種有所保留的呈現手法。

茶道乃是正視自我，讓自己沉著平靜之術，但同時也擁有教人莞爾一笑的崇高奧義。因而，它是一種幽默詼諧，同時也是頓悟之際的會心一笑。在這個意義層面上，我們稱這些真正理解茶道的人為茶人。諸如薩克雷、莎士比亞是無庸置疑的，其他像是頹廢派的詩人等（但坦白說，世界又有何時不頹廢呢？），因為對於物質主義的極度抗拒，而接納了茶道的思想。或許在今天，唯有以真摯的態度靜觀這個「不完全（不完美）」之物，才能讓東西兩個世界真心相會，用真情相互慰藉吧！

道教徒說，在「無始」之初，精神與物質便開始進行著決死的爭鬥。終

於，天上的太陽黃帝戰勝了黑暗與大地之神祝融。由於忍受不了臨終的苦痛，祝融將頭朝向天頂撞去，撞碎了翡翠般碧藍的青天，頓時眾星流離失所，月亮也無所歸從地遊蕩於寂寥的天空中。於是，失望至極的黃帝四處尋求可以補天之人。皇天不負苦心人，頭戴角冠、身著龍尾的東海女神——女媧身披火焰盔甲，粲然而降。她在神奇的大釜中燒煉出五色彩虹，補好了中國的天空。但是，傳說女媧忘了填補蒼天的兩個小縫隙，於是愛的二元論於是開始發展。也就是說，兩個靈魂未曾停歇地流轉於廣闊的空間之中，一直到兩者相遇相合，方才形成完整的宇宙。於是，人們背負著莫大的使命，必須重建屬於自己的、希望與和平的天空。

在現代，人道的天空因為富貴權力的汲汲營營之爭奪，而全數粉碎了。世間的人們迷惘於利己、俗惡的陰霾中。知識獲自種種備受良心苛責的行為，

仁愛變成獲致實利的工具。就像是被擲入翻騰大海中的兩條大龍一般，東西兩個世界徒然地為了爭奪人生至寶而爭鬥不休。為了修繕這個荒蕪頹廢的局面，我們勢必需要女媧的再次現身，我們正等候著神佛菩薩的粲然降臨。讓我們暫啜一口清茶吧！在明亮的午後，日光散落映照在鬱鬱竹林中，愉悅的潺潺泉水流動不止，松籟的沙沙聲響迴盪於茶釜中。幻想著那些虛無渺茫之物，思考著那些極致之美吧！

二　茶的諸流派

茶杓

由於茶可說是一種藝術品，因此要調製出最高雅的茶，則必須借助於名人之手。就像繪畫的領域中有所謂的傑作、劣作一般，茶的領域也是包羅萬象的──特別是後者，即劣作的存在。話雖如此，但要烹煮出優質的茶，並沒有什麼特定的訣竅或是獨傳秘法。這就好比提香、雪村[1]等，在完成經典之作的過程當中，並沒有特定規則可循一樣。每一種茶葉各自具備不同的特質，它在水與熱之間，總是持有特別的親和力。它伴隨著代代相傳的追憶，孕育、昇華成這番獨特而耐人尋味的茶事。而真正的美，也必然常駐於此。由於社會並不認同藝術與人生這個單純的根本法則，因而讓我們蒙受了不少的損失。宋朝詩人李仲光曾感嘆世間有三件事情最教人感到悲傷──即，因錯誤的教育方式而糟蹋了傑出的人才；因俗惡的鑑賞眼光而大減名畫的價值；因拙劣的烹茶手法而完全浪費了好茶。

如同藝術一般，在茶的領域裡，也隨著時代的變化衍生出不同的流派。茶的進化過程可概分為三個時期：煎茶（煎煮的團茶）、抹茶（攪拌的粉末茶）及淹茶（淹泡的茶葉）。我們現代人乃屬於最後一個流派。這些流行於不同時代的各式品茗方式，其實正是其時代精神的完全表現。因為，人生乃是我們內心的表露與呈現，那些毫無意識下的一舉一動，正是我們內心無遺的的流露。子曰：「人焉廋哉」。或許正是因為我們並沒有什麼足以隱藏的偉大之處，於是便在細節瑣事上一味地凸顯自己，這著實是教人感到困擾的。日常生活中所發生的枝節瑣事，其實正如同哲學、詩歌的自由翱翔一般，是一種人類理想的闡述。好比透過所偏愛的葡萄酒之種類，便可以窺探出歐洲各時代、各國國民不同的特質一般，茶道的理想也顯現出不同情調的東洋文化的

1　雪村（一五〇四到一五七七〔？〕）生於室町時代末期的常陸國太田。師事日本水墨畫集大成者雪舟，藉由宋元水墨畫的學習過程，發展出獨特的自我樣式與風格。

The Book of Tea

特徵。不論是需要烹煮的團茶（茶餅）、需要攪拌的粉末茶（抹茶），還是需要淹泡的茶葉，都可以明示出唐、宋、明各個時代不同的情感表達方式。如果要借用經常被濫用的藝術分類來說明的話，那麼它們則分別隸屬於茶的古典派、茶的浪漫派，以及茶的自然派。

原產於中國南方的茶樹，其實在相當早期便為中國植物界、藥物界所知悉。在古書中，有著各式各樣的名稱，如檟、蔎、荈、檟、茗⋯等，因為能消除疲勞，使人神清氣爽，增強意志力，調整視力，而被大大看重。茶不只作為內服藥，有時為了舒減風濕病的疼痛，而以提煉的方式作為外用藥。道教徒主張，茶含有長生不老之靈藥的重要成分；佛教徒則在長時間的冥想過程中，將茶視為克服睡魔之劑而廣為飲用。

四、五世紀之際，茶已經成為長江流域居民所喜好的飲料了。此時，便有了我們現在所耳熟能詳的「茶」這個表意文字。很明顯的，「茶」正是「荼」的俗字。南朝詩人曾稱茶為「液體翡翠之泡沫」，可見其熱烈崇拜之情。另外，帝王為了犒賞立下勳功的高官，而贈與上等極品之茗茶。然而，這個時期的飲茶方式還是相當原始的。他們將茶葉蒸過之後，置於石臼中以杵擊搗，作成圓團狀之後，再加入米、薑、鹽、橘皮、香料、牛奶等，有時還加入蔥，予以煮沸；這種習慣至今仍然保留在西藏人或是蒙古人的生活中。自中國商隊處習得飲茶習慣的俄國人，他們在茶中加入檸檬切片的習慣，也證明了古代飲茶方式依然在他們的生活當中不斷被傳承著。

要脫離這種原始的飲茶狀態而昇華至理想的境域，其實是需要借助唐朝的時代精神來作為催化劑。八世紀中葉，陸羽[2]以茶道鼻祖的身分出現了。陸

羽生於儒釋道相互混淆的時代。由於當時汎神論的象徵主義相當盛行，人們開始著眼於從特殊、個別的事物中尋求萬物共通的反映與現象。詩人陸羽認為，即使是在茶的世界裡，也與萬物支配、共存關係一樣，擁有調和及秩序的原理。他在其經典之作《茶經》中，為茶道建構起一套有體系的組織。爾後，陸羽被尊奉為茶神，成為茶莊的守護主。

《茶經》由三卷十章所架構而成。第一章談及茶的起源，第二章論及製茶的器具，第三章則說明製茶之法[3]。依據陸羽之說，最優質的茶葉必須具備如下的特質：「如胡人靴者蹙縮然，犎牛臆者廉襜然，浮雲出山者輪菌然，輕飆拂水者涵澹然。有如陶家之子，羅膏土以水澄泚之。又如新治地者，遇暴雨流潦之所經。此皆茶之精腴。」

第四章則全數列舉了二十四種茶器，以風爐（灰承）為首，以都籃結尾。

在這裡，我們也可以窺見陸羽對於道家象徵主義的情有獨鍾。另外，他也附帶觀察、闡述茶對於中國製陶術的影響，頗耐人尋味。眾所周知，中國瓷器乃是為了重現玉石難以言喻的色澤，而加以實驗成功的產物。因此，於唐朝誕生了南方的青磁及北方的白磁。陸羽認為，藍色是茶碗最理想的顏色──因為藍色的茶碗為茶更增添一分綠意，而白色的茶碗則會讓茶呈現淡紅色，無法誘發品茗的興趣。其實，這乃是因為他所使用的茶葉是團茶（茶餅）之故。其後，宋朝的茶人改用粉茶，轉而偏好深藍色及黑褐色等色系較為暗沉的的茶碗。明朝人因為改用淹茶（淹泡茶）的方式，因此鍾情於輕薄的白磁的的茶碗。

2　陸羽，字鴻漸，號桑苧翁。唐德宗時代之人。

3　茶經所謂，一之源，二之具，三之造也。

第五章裡，陸羽針對煮茶的方法加以說明。除了鹽以外，他捨棄了其他的添加物。另外，他也以極大篇幅詳述已被熱烈探討的問題，例如水的選擇、煮沸的程度等。根據陸羽之說，煮茶之水以山泉為上，江水為中，井水為下。煮沸的程度也有三個階段。「其沸如魚目，微有聲，為一沸。緣邊如湧泉連珠，為二沸。騰波鼓浪為三沸。」首先，將團茶置於火前烘烤，直到如同嬰兒手肘般柔軟以後，再放入紙袋揉製為粉末。初沸之際，配合水量之多寡以鹽調味；二沸之際，則將茶擲於其中；三沸之際，則以少量之冷水注入茶釜中，使茶暫時靜止而育其華[4]。其後，再將茶注入茶碗中予以品嚐。這彷若神酒！如晴天爽朗有浮雲鱗然。其沫若綠錢[5]浮於水湄。唐朝詩人盧同也曾如下讚嘆著茶的絕妙之處。

一碗喉吻潤，二碗破孤悶。

三碗搜枯腸[6]，唯有文字五千卷。

四碗發輕汗，平生不平事，盡向毛孔散。

五碗肌骨清，六碗通仙靈。

七碗吃不得也，唯覺兩腋習習清風生。

蓬萊山在何處？玉川子[7]乘此清風欲歸去。

《茶經》裡的其他章節，包括了一般飲茶法的俗惡，頗享盛名的茶人所作的簡單實錄，著名的茶園，所有獨樹一幟、變化多端的茶器，還有茶道具的插圖。遺憾的是，最後一章已經散佚了。

4　即茶氣。

5　綠錢，指浮萍。

6　枯腸乃指文藻之困乏。

7　玉川子乃指盧同自身。

《茶經》的付梓問世，無庸置疑的，引發了很大的迴響。由於陸羽深獲唐代宗（七六三到七七九）的賞識與贊助，因此聲名大噪，收攬眾多的門下子弟。據說在內行人當中，甚至有人能夠分辨得出何者為陸羽所烹製的茶，而何者又為陸羽弟子所作。有位官吏曾經因為不識大師親手調製的茗茶，被揶揄地載入史冊，留下「不朽」之名。

到了宋代，流行起抹茶（粉茶），而誕生了茶的第二個流派。這種茶乃是將茶葉置於小臼中磨成細粉，再將此細粉投擲於熱水中，以精巧的小竹帚（竹筅）加以攪拌。由於這個新流派的興起，多少引發了一些變化，例如陸羽對於茶葉的選擇、烹茶的手法等等，於是鹽被永遠地捨棄了。宋朝人對於茶的狂熱是無止無盡的，饕客們爭先恐後地尋求新穎多變的各式泡茶法，甚至為了比較優劣，而定時舉行競技大會。深具藝術素養的宋徽宗雖然稱不上是個賢

君聖王，但為了獲致珍貴的茗茶，可說是不惜一切代價。徽宗曾親自針對二十四種茶撰寫論述，其中的「白茶」被視為極度珍貴、優質之茶，深受徽宗讚賞。

宋朝人對於茶道之理想，與唐代人的看法大相逕庭，如同其人生觀之迥異一般。唐朝先祖們嘗試以象徵手法去呈現，而宋朝人則致力以寫實方式去表達。在新儒教徒的心中，雖說宇宙的法則無法在現實世界中映射、呈現，但實際上的現象世界其實就是宇宙的法則。永劫（永恆）只是瞬時之物──涅槃經常在掌握之中，而不朽則依存於永遠的變化當中──這些道家的想法已經深深植於宋朝人的思惟中。真正值得玩味的，並非表現出來的行為或結果，而是它的所有過程；真正重要的，是「完成」的過程，而非「完成」這個結果。如此一來，人們得以直接面對上天，這個新的意義層面逐漸轉化成為

他們的生命之術。於是，茶不再是風雅的消遣，它變成了瞭解自性的方法。

王元之曾如此地稱揚茶。有如直諫之言，教人省視自身的靈魂。其暢快人心的苦澀之味，讓人聯想起善言的余馨。蘇東坡則描述著，茶擁有清淨無垢之力，彷彿有德的真君子，是無法褻瀆、凌辱的。融合不少道家教義的南方禪宗，其苦心竭力造就而成的茶的儀式，在佛教徒之間廣為盛行。僧侶們在菩提達摩佛像前聚集端坐，有如享用聖餐一般的莊嚴儀式下，共用一只茶碗來享用茶。這個禪的儀式爾後更加發達普及，並演變成十五世紀日本的茶道。

但很不幸的，隨著十三世紀蒙古種族的異軍突起，中國全土因元朝暴政而面臨被劫掠征服的命運。於是，宋代光輝燦爛的文化產物被破壞殆盡了。十七世紀中葉，致力於復興中原文化、國家重建的明朝，因內在的紛爭動亂而困擾不已。到了十八世紀，中國又再次陷落於北狄滿洲人的支配、統治中，

不少的風俗習慣因流離動亂而變化，往日風貌不復存在。明朝的一位訓詁學者為了要想起宋代典籍中所提及的茶筅的形狀而絞盡腦汁，不得其解。此事實正足以充分說明，為何西歐人不知悉古老的烹製法，而只知曉現今的泡茶法——即，將茶葉置於茶碗中，加入熱水予以浸泡而飲用的方式。也就是說，由於歐洲人一直要到明朝末年才接觸到茶，所以只知曉這種泡茶的方式。

其後，中國人雖仍然覺得茶是美味的飲料，但卻不再認為茶是一種理想的呈現及體驗。因為長久以來的災禍，早已毫不留情地剝奪了人們對於人生意義的思考及興趣。人們變得實際，就如同年歲漸增的人自夢想幻象中清醒過來一般。他們喪失了對詩人及古人的崇高信念，對於詩人、古人所勾勒出永遠青春、活力洋溢的理想圖像感到幻滅。他們成了折衷主義者，默默相信宇宙的因襲法則，而體悟著種種。他們雖與天地共遊共生，卻不再有超越、征

服上天，甚至是崇拜此舉的想法。他們時而驚嘆茶葉的芳香，就如同對花的讚賞一般，但唐宋時期茶道所蘊含的浪漫情懷早已煙消雲散。

由於日本一直以來都是追隨著中國的腳步而前進，因此對於茶道的三個時期都瞭若指掌。例如，根據文獻記載，早於西元七二九年，聖武天皇便於奈良的宮殿裡，將茗茶賞賜給眾僧。至於茶葉，大概是經手於遣唐使而得以輸入日本，並以當時盛行的烹煮方式來調理飲用。西元八○一年，名為最澄的一位僧侶將茶的種子自中國攜回日本，種植於叡山。爾後，茶不僅漸形成為貴族、僧侶所鍾愛的飲料，也出現了為數甚多的茶園。至於宋茶，則於一一九一年的時候，由榮西禪師自中國歸來之際攜回日本，他是一位潛心研究中國南方禪學的大師。由榮西禪師自中國攜回的茶種，順利地在三個地方種植成功，其中一處便是今日頗負盛名的茗茶產地——京都附近的宇治。南宋的禪以迅

雷不及掩耳的速度席捲傳播至各地，並大力宣揚宋朝的茶的儀式與茶道的理想。十五世紀之際，由於足利義政將軍不遺餘力地獎勵推行，茶道因此完全確立下來，成為一門獨立的、世俗的儀式；爾後，茶道在我國（日本）擁有屹立不搖的勢力。至於後來於中國興起，以淹泡方式所飲用的茶葉，我們一直要到十七世紀中葉方才知曉，因此，淹茶可說是相當晚近才開始飲用的。在日常生活中，以淹泡方式飲用的茶葉雖然取代了以攪拌方式調製的粉茶（抹茶），但粉茶至今在日本仍然佔有茶中之茶的重要地位。

唯有在日本茶道的世界裡，才能尋覓到茶的極致理想境界。由於我國（日本）於一二八一年奮力擊退蒙古的襲擊，因此，我們取代了被蠻族擊陷的中國本土，綿延承續了宋朝的種種文化運動。茶對我們而言，早已超越了飲用形式上的理想化，現在，已儼然成為探索生命之術的一門宗教。在茶的世界

裡，崇拜的是純粹性與優雅。也就是說，茶道乃是透過主客的協力配合，使

我們這些凡夫俗子自塵世中跳脫出來，昇華至無上幸福的理想境界，因此

它是一種神聖而和諧的儀式。茶室是寂寥人世裡荒野中的沃地。它使疲憊的

旅者在這兒透過種種的藝術鑑賞，得以解渴、療癒心靈。在茶道的世界裡，

我們可以欣賞到一齣結合茶、花卉、繪畫等主題的即興演出。在這裡，沒有

一丁點會破壞茶室狀態的色調，沒有絲毫會擾亂韻律、節奏的雜音，沒有任

何會干擾調和的舉動。為了不破壞四周的統一性，人人不發一言，所有的一

舉一動都單純地、順應自然而行，這正是茶道真正的目的所在。不可思議的

是，茶宴屢屢成功詮釋了如是的想法，更達成了理想的境界。這些種種的背

後，其實潛藏著不少微妙的哲理。而茶道其實正是道家思想的化身。

三　道與禪

蓋
置

茶與禪之間的關係是眾所皆知的。如前所述，茶道乃是伴隨禪的儀式而發展、推廣的。然而，道家始祖老子與茶的沿革和發展，也有密切關係。在介紹中國風俗習慣起源的教科書中，提及奉茶待客之禮，始源於老子的高徒關尹[1]。他於函谷關奉上一碗金色的仙藥，請「老哲人」飲用。當然，探討此事的真偽自然有其價值所在，但在這裡，我想先撇開這個問題不談。我將焦點鎖定在茶道世界中，道與禪的具體呈現，也就是與人生、藝術相關的思想層面上。

但目前仍是屈指可數。

很遺憾的是，闡述道與禪之教義的外語書籍，雖說有一些卓越的嘗試[2]，

翻譯經常是與原著有些落差的，甚至具有一些叛逆性格。就如同明朝一

位作家所言，即使是忠實、充分表達的翻譯，卻也僅止於窺見到錦緞的背面罷了。易言之，只見到縱橫交錯的糸線，卻不見其色彩、匠心構思的精妙之處。然而，又有什麼偉大的教義，可以輕而易舉、三言兩語便能說得明白的呢？所以，古代的聖賢從來不會將自己的信念與思想歸納成有系統的形式。他們通常只述說反論，因為他們憂心傳達出來的只是不完全的真理。他們開口陳述時彷彿愚者，而在做了說明之後，卻能使聽者變得賢智。老子自身以奇僻幽默的口吻說道：「下士聞道，大笑之。弗笑，不足以為道」。「道」的表面涵義為「路徑」，它被翻譯成 the Way（行路）、the Absolute（絕對）、the Law（法則）、Nature（自然）、Supreme Reason（至理）、the Mode（模式）等等。這些翻譯都沒有錯誤之處，因為道家在使用這些語彙的時候，往往針

1 關令尹喜，乃為周代的哲學家。姓尹名喜，是關城的守吏，因此被稱為關尹子。

2 例如 Dr.Paul Carus 著《Taotei King》。

對探討的問題點，而有不同的用法與詮釋。老子曾作如下的陳述：「有物混成，先天地生。寂兮寥兮，獨立而不改，周行不殆，可以為天下母。吾不知其名，字之曰『道』。強為之名曰『大』。大曰逝，逝曰遠，遠曰反。」

「道」與其說是「路徑」，不如說是「通路」。意即，它是為了創作出新的型態，而永無止盡、循環下的成長。「道」正如同道教徒所鍾情的龍一般，時而降臨，時而歸隱；也如同雲層一般，時而纏捲，時而消散。「道」或許可說是變遷、推移吧！主觀而言，它乃是宇宙之氣，其絕對乃是其相對。

在這裡，必須先架構起一些初步的認知。「道」與其正統的繼承者「禪」相同，在在表現出中國南方的精神，即個人主義的思惟。它們與中國北方的社會性思想——儒教的思惟截然不同，呈現極端的對比。中國國土廣大遼

闊，可媲美歐洲諸國，因此以貫穿奔流的兩大水系作為區隔，造就了南北截然不同的固有特質。揚子江與黃河正可相應、比擬為地中海及波羅的海。如此遼闊的領土，即使歷經數世紀的統一治理，南方人的思想、信仰仍然與北方大異其趣。這一點倒是與拉丁民族、條頓民族之差異是相互呼應的。在交通極為不便的古代，特別是在封建時代裡，這種思想上的差異更是顯著。另外，在美術、詩歌的表達與詮釋上，也是大相逕庭的。老子、其弟子，以及揚子江畔自然詩人的先驅者屈原等人的思想，與同一時代北方作家那種了無趣味的道德思想完全隔閡。老子等人的思想可說是一種理想主義，而老子乃是西元前四世紀之人。

道家思想萌芽於老聃嶄露頭角之前的遠古年代。中國古代的文獻，特別是《易經》乃是老子思想的先驅。紀元前十二世紀，隨著周朝的確立，古代

中國文化因而達成了登峰造極的成就。但由於周朝大為重視法律規範的制定與約束力，因此長時間遏止了個人思想的過度發達。周朝衰亡、崩潰後，頓時群雄興起，成立了無數的獨立國家。而在思想層面上，因為自由開放的結果，成就了百家爭鳴、絢爛開花的盛況。老子與莊子同時都是南方人，也是新流派的倡導家。另一方面，孔子與其弟子承襲、秉持舊有的傳統，並以此為畢生職志。但必須注意的是，要理解道家思想則多少要借助對儒家思想的體認；相反的，要通達儒教也必須透過對道家思想的認識。

如前所述，在道家的思想裡，絕對即是相對；而在倫理學的範疇裡，道家對於社會的法律與道德則持有批判的看法。其理由在於，對道家思想信奉者而言，正邪、善惡等僅只是單純的、相對的語彙而已。定義經常是限制，「一定」、「不變」只不過是表現成長停滯的詞語罷了；屈原所謂「聖人不凝滯於

物，而能與世推移」，便是這個道理。我們現行的道德規範乃順應於過去社會的必要性而產生。然而，社會必須依然如故，停滯於過去舊有的狀態嗎？

為了遵行奉守社會的規範習慣，無可避免的，個人必須對國家作無止盡的犧牲奉獻。在教育層面上，為了持續灌輸這種勸誘人心的思想，因而獎勵某種程度的無知與順從。其實，不須要特意教導人們成為品德高尚之人，便可以透過一些自然而然的方式，引導人們行儀端正，身兼德行。我們因極度過剩的自我意識，而導致不道德的行為；我們因為知曉自己是不道德之人，因此絕不去饒恕他人；我們因為害怕向他人訴說真實之事，所以才孕育自己的良心；因為恐懼向自我坦承，而將自身置於自負與驕傲的避難所。人們大聲嚷嚷著，世間之事愚蠢無聊，有誰能認真、誠實過活？卻處處可見其抱著以物易物的心態，打著仁義貞節等口號，卻彷彿兜賣真善，以此獲得喜悅的小商販。就連所謂的宗教信仰，人們都可以無所不用其極地以交易的方式換得。

The Book of Tea

其實，這正是以花卉、音樂洗滌澄淨後微不足道的倫理學罷了。試想，若我們撤除了教會的一切附屬物，那麼，將殘留下些什麼呢？然而，托拉斯正如此不可思議地繁盛著，而且是如此毫無道理的廉價——不管是祈禱前往天國的通行費，還是成為傑出公民的證書。人們最好各盡所能、迅速地隱藏自己的本錢與才能。否則這些重要寶物一旦為世間知曉，人們恐怕將爭先競標，並由最高出價者得標。不論是男是女，為何人們總想著推銷自己，為自己打廣告呢？這難道不是起源於奴隸制度的一種本能嗎？

道家思想的雄渾之處，不僅在於支配著日後接踵而至的種種運動，同時更存在凌駕同時代各派思想的實質力量。秦朝——它是中國第一個統一的王朝——在這個時代裡，道家成為擁有活躍動力的一大思想流派。如果時間允許的話，探討道家思想對於這個時代思想家、數學家、法律家、兵法家、玄

學家、煉金術家，以及江畔自然詩人所帶來的諸多影響，也將會是頗富趣味的嘗試。另外，對於提倡「白馬非馬」、「堅白論」的實在論者，以及追求禪門般的清靜，探討「絕對」等等的六朝清談家而言，道家思想的影響力是無法漠視的。特別是道家思想對於中國國民性的形成，有著功不可沒的實質貢獻。例如，道家讚揚「溫如玉」的謙虛、謹言慎行，賦予人們高尚的品格。因此，道家思想是值得尊崇、敬重的。在中國的歷史上，只要是誠心誠意地遵奉著道家思想的人——不論他是王侯貴族還是隱者、居士——凡順應道家信仰、教化而行，便能帶來饒富深意的結果，其例不勝枚舉。道家故事存在著渾然天成的樂趣，同時也摻雜醒世的教誨，軼事、逸話、寓言、格言也處處可見。我們願意與那些無所謂生也無所謂死，即不知人間疾苦的快樂皇帝談玄論道。我們幻化成風，與列子御風而行，體驗「寂靜無為」的世界。我們不屬於天，也不屬於地，彷彿河上老人一般；我們是悠遊於天地之間、自由自

在的人。即使在今天充滿荒誕怪異的道教思想裡，仍然可以尋得不少其他信仰所見不到的比喻與教誨，並且讓人們沉醉、流連其中。

然而，道家思想對於亞洲人生活貢獻最大之處，乃在於美學的領域。中國史家經常稱揚道家思想為「處世之術」，因為道家乃是針對現在，即你我自身來作對應。我們自身正是神與自然會合之處，昨日與明日區隔的分界點。「現在」乃是移動的無窮，它是「相對性」合法的移動範圍。「相對性」追求的是適切的「安排」與「調整」；而「安排」、「調整」乃是所謂的手段、招數等之「術」。所謂的人生之術，乃是對應於我們所處的現世環境，作無止盡的安排。道家看清浮世真相，因此不同於儒教徒、佛教徒，他們努力去尋覓憂世中的美。有一則宋代寓言，精采地說明三派教義的不同傾向——釋迦牟尼、孔子、老子曾經佇立於象徵著人生的醋罈之前，各自以手指沾醋品嘗。

講求實際的孔子道之為酸，佛陀稱之為苦，而老子卻言之為甘甜。

道家是這麼主張的。如果人人都能為了追求統一、整合而努力前進，那麼人生的喜劇將更加引人入勝。常保事物的均衡，既不失自我，又能謙讓他人，這是浮生之戲成功的秘訣所在。我們為了能精采扮演好自己的角色，就必須知曉整齣戲的始末、經緯。為了思慮個人自身之事，便不可遺漏整體的考量。老子將此事以「虛」這個拿手隱喻法加以說明。老子主張，萬事萬物真正重要的部分，僅存在於「虛」的境界裡。例如，房間的本質乃在於屋頂與牆壁所構築而成的虛無空間，而非屋頂或是牆壁。水的功用乃在於注入空餘之處，而非倚仗容器的形狀或材質。「虛」因為涵蓋了所有的一切，因此是萬能的。唯有在「虛」的境遇中，運動才有可能存在。將自我幻化為虛，讓其他的人事物能自由出入自我心靈的人，將可以在任何的處境、狀況中自由行動。

整體性的東西經常能夠支配部分性之物，便是這個道理。

道家的這種思考方式深深地影響了劍道、相撲等運動的理論。而作為日本典型的自衛之術——柔道，則借用了《道德經》的字句而成就其名。柔道所致力追求的，是以「無抵抗」，即「虛」的姿態，使對手窮盡其力；另一方面，則將自己的勁道保留到最後的一場奮鬥，以取得勝利。在藝術的領域裡，我們也可憑藉同樣的道理來加以理解。也就是說，藝術的重要精神乃是藉由潛藏、暗示的價值表現出來。因為潛藏、暗示，所以賦予人們去尋覓、思考的機會，以便去完成一件看之下不盡完全的作品。於是，我們不難想像，真正的傑作不僅強烈地吸引、魅惑著人們，同時會讓人們不由自主地融入其中，成為作品的一部分。「虛」深深潛入美的情感的極致之處，只為了填滿、飽和一切而靜候著人們。

能夠理解生命之術，並且將它發揮得淋漓盡致的人，道家稱之為「士」。

誕生於人世之後，士便邁入夢想的國度；而在面臨往生之際，方自幻夢中乍醒，認清、看破現實紅塵。士為了隱遁自身，不為世人所知，因此將自身聰明睿智的光芒加以隱蔽、晦暗起來。士正如老子所言，「予兮若冬涉川。猶兮若畏四鄰。儼兮其若客。渙兮若冰將釋。敦兮其若樸。曠兮其若谷。渾兮其若濁。」對士而言，人生三寶乃為「慈」、「儉」以及「不敢為天下先」。

那麼，當我們把注目的焦點移轉至禪時，將可以發現它正是強調了道家思想的一種思惟與信仰。「禪」源自於梵語之「禪那」（Dhyana）其意乃為靜慮。在禪的世界裡，主張藉由精進靜慮的行為，以達到自性了解之極致。靜慮乃是通入悟道的六波羅密之一。釋迦牟尼在祂爾後的教義中，特別力倡此六波羅密之方法，並將此六則傳授給高徒迦葉，此乃禪宗信徒明確言及之事。依

據他們的言傳，禪的始祖迦葉將其奧義傳襲給阿難陀，自此祖師相傳，一直到二十八祖菩提達摩。菩提達摩於六世紀前半葉，迢迢橫渡到中國北方，成為中國禪宗的始祖。關於這些祖師、教理的歷史仍保有相當不明確的部分。

若從哲學的角度來解析禪的話，這個早期的禪一方面近似於那迦閼剌樹那[3]的印度否定論（懷疑論），另一方面又帶有商羯羅阿闍梨[4]的無明觀的色彩。然而，今天我們所熟悉的禪的教理，其實是南方禪[5]的開山六祖慧能（六三七到七一三）所率先倡導的。繼慧能之後不久的馬祖大師將禪融合到人們的日常作息當中，使禪成為生活當中的一個活動環節。馬祖的弟子百丈（七一九到八一四）創辦了禪宗叢林，制定了禪林清規。回顧馬祖時代以降的禪宗教義之問答，我們可以窺見，它深受揚子江岸精神的影響。它不同於過去印度的理想主義，且增添不少中國自古以來的固有思考模式。無論其宗派精神是否我獨尊，但我們或多或少都可以感受到，南方禪其實潛藏著老子、清談家等教

誨的影子。在《道德經》裡，早已提及精神集中、氣息調節等重要事宜，而這些正是進入禪定不可或缺的要件。而《道德經》注釋中的佳作，不少是由禪學者所執筆完成的。

與道家不謀而合的，禪宗也尊崇相對之物。曾有位禪師在為「禪」下定義之際，便主張它是立於南天而辨識出北極星之術。真理經常藉由相反之物的體會而領悟、達成。另外，禪宗與道家同樣極力倡導個性主義，與精神無關之物便是非實在之物。六祖慧能曾親眼目睹兩位僧侶在討論塔上隨風翻動的幡旗。其中一人謂之為幡旗飛動，另一人則云之為陣風吹動。但慧能則為他們做了如下的剖析：「此非風動，也非幡動，而是你們心中潛藏的物體在飛

3 西元七八九年左右生於南印度，是印度教的復興者，同時也是婆羅門哲學的集大成者。

4 生於釋迦歿後七百年左右的南印度。鑽研大乘經典，由於其弘法傳承貢獻甚鉅，因而被尊稱為大乘諸宗之祖師。

5 因為在中國南方勢力較大，而稱之為南方禪。

第三章　道與禪

動。」百丈與一名弟子漫步於林中之際，兔子因察覺他們的迫近而火速逃之夭夭。百丈問弟子：「為何兔子要自你身邊逃竄遠去呢？」弟子答道：「恐怕是畏懼我吧！」百丈祖師言道：「非也。那是因為你還保有殘忍的性格，仍有殺生的本能啊！」這番話讓人聯想起道家之徒莊子的故事。有一天，莊子與友人在濠梁之上遊玩憩閑。莊子言道：「魚兒從容悠游於水中，真是愉悅逍遙呀！」[6]友人即言：「子非魚也，豈能知曉魚兒是快樂自在的呢？」[7]莊子辯答：「子非余也，焉知吾不知曉魚兒的快樂逍遙呢？」[8][9]

禪經常與佛教的思想、教義大相逕庭，就如同道家思想與儒家思想大異其趣一般。對於禪的先驗性的洞察、頓悟而言，語言不過是一種障礙罷了。即使精讀佛典以便獲取力量，但再怎麼說，那不過是個人思索的詮釋罷了。禪門子弟致力於與事物的內在本質作直接的溝通、交流，並將附著於外表的附屬物視為通達真

理的阻撓與妨害。正是這種摯愛抽象、追求概念[10]的精神，因此禪門子弟偏愛水墨畫，遠勝於古典佛教所鍾情的精巧工筆重彩畫。禪由於不仰賴於偶像或是象徵式的崇拜，追求心中自有佛陀的境界，因此被認定為偶像破壞主義者。曾經有一段故事，在說丹霞和尚於大寒之日將木佛劈開用以生火。旁觀者惶恐地議論紛紛：「這是何等冒瀆之事啊！」和尚平心靜氣地回答：「我焚燒木佛，以便自灰燼中提煉出舍利子啊！」旁人忿忿應道：「你絕不可能從佛像中找到舍利子的。」丹霞和尚回道：「如果沒有舍利子，那便不是神佛。那又何來的冒瀆之事呢？」

話一說完，丹霞和尚便轉過身在火堆邊取暖了。

6 鯈魚出游從容，是魚之樂也。

7 子非魚也，安知魚之樂？

8 子非我，安知我不知魚之樂？

9 見『莊子』秋水篇。

10 抽象、概念的原文乃是 Abstract，村岡博譯為絕對。

禪對於東洋思想的特殊貢獻在於同等重視現世與來生之事。依據禪的主張，並不是依事物的相對性來區別它的大小。即使只是微小的原子，它也有等同於大宇宙的可能性。想要追求極致的人，非得從自身的生活中去尋覓出靈光之反射不可。從這個觀點來看，禪林組織確實是頗富深意的一種呈現。

除了祖師之外，禪僧們被分配各種工作，使禪林能夠運作順暢。但很奇妙的，剛入門的弟子被賦予較輕鬆的工作，而修行高深的僧侶反而被分派到比較繁瑣、卑下的工作。這些工作成為禪的修行的一部分，即使是多麼細微瑣碎之事，都必須絕對而完全地去實行。於是，不論是拔草、削蕪菁皮還是燒茶，在這些過程中，無數的討論被持續進行著。茶道的一切理想，便是從禪的思想作出發。也就是說，從日常生活的細微之事，領悟出偉大的道理來。

道家思想奠定了審美的基礎，而禪則更進一步地，將審美理想付諸實現。

四 茶室

香合

對成長於石造或磚瓦建築傳統下所薰陶出來的歐洲建築師而言，以木竹結構為主的日本式建築恐怕難登大雅之堂。一直到最近，才有一位相當傑出的西洋建築學者，稱揚我國神社寺院具有相當的完整性與傑出性。基於此事實，我並不預期門外漢能感受到與西洋情趣迥然不同的茶室深奧之美，也不期待他們能夠充分理解這些建築原理或是裝飾法則。

茶室只不過是一間小屋，就如同所謂的茅屋一般，並沒有什麼足以誇示、炫耀的部分。茶室又名為數寄屋，其原意乃為「喜愛之屋」。其後，由於各流派宗匠對於茶室的不同見解，而置換成不同的漢字表現。因此，數寄屋這個語彙也有「淨空之屋」或是「數奇之屋」等意思。例如，為了尋覓、醞釀詩趣，而暫宿幾宿的小屋便稱作「喜愛之屋」；另外，為了營造美的空間，除了必要之物以外沒有一丁點兒多餘的裝飾，便稱之為「淨空之屋」；為了追求

「不完全之崇拜」，因此刻意留下一些餘白、不完整之處，以使想像力能悠遊自在，發揮得淋漓盡致，因此稱為「數奇之屋」[1]。由於茶道的理想深深影響到我國十六世紀以降的建築術，即使時至今日，一般日本家屋的內部裝飾也極其簡約樸素，因此外國人甚至視此為「沒（ㄇㄛˋ）趣味」，亦即索然無味的建築。

將茶室作為獨立的個體而加以構築的始祖乃是千宗易。他即是日後以利休之名而廣為人知的茶道大師。在十六世紀豐臣秀吉太閣的賞識與眷顧之下，他規範了茶道的儀式作法，使茶道斠於完整、成熟的境界。至於茶室的面積大小，則在稍早十五世紀由大名鼎鼎的紹鷗宗匠加以界定。早期的茶室僅只

1

即不勻稱之意。

是將普通的客室（客廳）以屏風區隔出一部分，作為舉行茶會的場所。這個被區隔出來的小空間稱作「圍室」，此名稱至今仍然沿用著，指隸屬於房屋之一部分，非獨立建築的茶室。數寄屋由茶室本身、水屋[2]、玄關[3]，以及連接玄關與茶室的露地（茶庭）所組成。茶室本身則僅能容納五個人，這讓人聯想起「多於格拉斯諸神[4]，少於繆司眾神[5]」這一句話。乍見茶室，並不予人任何特別的印象，它甚至比日本最小的房屋還來得狹窄。而且，建構茶室所使用的材料往往讓人有清貧之感。但不能忽略、遺忘的是，這一切都是藝術上深思熟慮下的結果。即使是一丁點兒的細節，都竭盡了周全的思量，採用最精密的手法，甚至比豪華的宮殿、寺院還要更大費周章。建造一間好的茶室，要比普通的宅邸花費更多，因為其細部工程、材料的選擇極為嚴密、講究。事實上，為茶人所聘用的木匠都是極具個人特色，而且備受尊崇的工匠階層，他們工作的精巧度絕不亞於漆器家具工匠。

茶室不只與西洋建築截然不同，它與日本古代建築之間也有著明顯的對比。我國古代宏偉出色的建築，不論是具有宗教性格的，還是備有俗世性質的，單單就其規模而言，也不至於教人輕視、瞧不起。在長達數世紀的歲月裡，倖免於祝融之災而傳承至今的建築物，其裝飾的雄偉華麗，即使時至今日，也擁有讓人升起敬畏之心的神奇力量。直徑二至三呎，高三十呎至四十呎的巨柱，憑藉著橫木複雜細緻的網狀結構，得以支撐著巨大橫樑及傾斜屋頂的瓦片重量。至於建築的材料、方法，雖然對於火災莫可奈何，卻足以應付地震之害，也非常順應於我國的氣候。像是法隆寺的金堂、藥師寺的佛

2 將準備要使用的茶具加以洗淨、置放之準備室。

3 等候室。

4 The Graces：希臘神話中，賜予人們美麗、魅力與快樂的三位美麗的姊妹女神。

5 The Muses：希臘神話中的繆斯女神，是宙斯的九個女兒。為保護、獎勵詩歌、音樂、舞蹈、歷史及其他藝術與學術的女神。

塔，便是相當值得矚目、具有耐久性的木造建築。事實上，這些建築自十二世紀以來，原封不動地保留至今。另外，古老的宮殿、寺院的內部經常費盡心思地進行著裝飾。例如十世紀建造的宇治之鳳凰堂，至今仍保有過去的壁畫、雕刻。像是煞費苦心、精心製作的天頂，鑲嵌了鍍金之鏡、珍珠等繽紛燦爛的廟蓋等等，現在依然可見。爾後，在日光以及二條城大力進行裝飾，其色彩之絢麗、施工之精巧，完全可與阿拉伯樣式或是摩爾樣式的華麗相互媲美。但不可諱言的，就另一個角度而言，它也犧牲了建築結構之美。

茶室的簡素清淨可說是模仿禪宗寺院的結果。禪宗與其他宗派不同，乃是為了僧侶住所而搭蓋建築。其講堂並不是用來作為誦經、參拜的場所，而是禪修行者會合、討論、冥想的道場。在這個空間裡，除了佛壇（中央牆壁的凹所）之外，別無其他裝飾。而佛壇的後方則供奉著開山祖菩提達摩像，

以及由祖師迦葉、阿難陀伴隨在側的釋迦牟尼像。為了紀念這些聖者對於禪的貢獻，佛壇上供獻著線香及鮮花。在稍前的篇幅中曾經提過，茶道儀式的基礎便是淵源自禪僧們於菩提達摩像之前，輪流共用一只茶碗飲茶的這個儀式。在這裡值得附帶一提的是，禪宗寺院的佛壇正是壁龕的原型。易言之，傳統的日式客廳裡，懸掛書畫、置放花卉，使賓客得以陶冶性靈之上座——壁龕，便是參照佛壇的形式而創設出來的。

我國備受尊崇的茶道大師都是禪的修行者。他們試圖將禪的精神融入現實生活中，因此茶室與茶道的其他設備一樣，反映了不少禪的精神與教義。正統茶室的大小是四疊半塌塌米，其規範源自於《維摩經》文中的一節。在這本寓意深長的著作裡，提及馥柯羅摩訶秩多在這個四疊半的小房間裡，迎接、款待文殊師利菩薩及其八萬四千名佛陀弟子的故事。其實，這是立基於一切

皆空的理論，來說明真正悟道者之境界的寓言故事。接下來，再進一步觀看數寄屋的結構。連接玄關與茶室本身的露地（茶庭），正是進行冥想的第一個階段。它意味著達成自我觀照（啟示）之境界的路程。露地隔絕了外界的塵囂喧嘩，為了讓人們在茶室裡能充分咀嚼、體會美的趣味與感受，藉由在露地（茶庭）的漫步，轉換、醞釀成另一種清新的感受與情緒。在庭徑上漫步的人，於蒼蒼鬱蔭、濛濛薄霧中，踩著散落滿地的松針，跨過零亂卻又充滿著調和之感的庭石，自覆滿青苔的石燈籠傍掠過之際，那種超脫凡俗的意境便會油然而生吧！即使身處煩擾的城市，卻彷彿漫步在遠離文明喧囂、紅塵俗世的深山幽谷中。茶人醞釀這種靜謐、純淨效果的巧妙之處，著實是偉大而傑出的。然而，在行經露地所誘發的心情轉換，其性質卻因茶人的主張而有所不同。像是利休這樣的大師，追求的便是絕對的孤寂，他巧妙安排露地的奧義，可於下述的古歌中窺探無遺。

不見繁花與紅葉

唯見水畔茅屋秋暮中 6

另外，像是小堀遠州則尋求其他的效果。小堀遠州對於茶庭的構想，可以用下面的字句表達出來。

夕月夜海叢林中 7

他的意思不難揣摩。即，他想要孕育一種心境，即使游離於有如虛影般的過往夢幻中，但在柔和靈光的沐浴下，在無我境域的沉浸中，人們再次覺

6　為藤原定家所作，出自千家流所傳的七事式規範書之一。

7　摘錄於《茶話指月集》。

醒，追尋著彼方渺茫、一望無際的自由世界。

抱持著這般情緒與心境，賓客們默默地走向茶室這個聖堂。若是武士的話，則將刀劍端置於屋簷下的刀架上，因為茶室是追求極致和平的地方。從這兒開始，賓客們彎腰曲身，膝行進入高約三呎的狹隘入口。不論身分尊卑貴賤，賓客們都必須以這般動作、姿態進入茶室。這是賓客被賦予的義務，同時也是教導人們謙讓的舉止。至於賓客的席次，則是在玄關（門廊）稍事歇息之際決定的。賓客一個接著一個安靜地進入茶室就席，首先凝視壁龕上的書畫或是插花，以表敬意。直至賓客完全就席、安靜下來，茶室中除了茶釜（鐵壺）沸騰聲之外，沒有任何劃破此般寧靜的聲響。這個時候，主人才進入茶室。茶室發出美妙的鳴響，這是在茶釜底部排列鐵片所奏鳴出來的特殊旋律，教人聯想起籠罩於飄邈雲霧中的瀑布急落聲，席捲、拍擊巨岩的遠海驚

濤聲，輕拂竹林的沙沙風雨聲，或是遠方丘壑上的松籟聲。

由於傾斜的屋頂只能讓少許的陽光映射進來，因此即便是日正當中，茶室室內的光線仍然是柔緩和煦的。自天花板至地面，所有的設置、物品的色調都是素淨、勻稱的。賓客也必須留意，選擇穿著不過於顯眼的和服。總之，茶室中所有的一切都瀰漫著陳舊而柔和的氣氛。除了全新茶筅（等）及潔白無垢的麻布巾所形成的強烈對比之外，一切嶄新之物都是被嚴以拒之的。茶室、茶道具雖然褪了色，但一切都是潔淨的；即使是茶室最陰暗的一隅，也不見任何的塵埃。如果有塵垢的話，主人就不配被稱作茶人了。茶人的第一必要條件，乃是涉獵清掃、拭淨、洗滌等相關知識，因為清掃拭淨之事也是一門學問、藝術。對於這些細緻的金屬物、工藝品，可不能像荷蘭的主婦一般草率而焦躁地處理。而從花瓶中滴落的水珠，並沒有拂拭乾淨的必要。因

The Book of Tea

為它能讓人聯想起朝露，教人憶起那種透清涼的感受。

關於這一方面，利休的故事則充分詮釋了茶人所抱持的清潔觀念。有一天，利休遠遠望見兒子紹安在茶庭中清掃、灑水。紹安掃畢之際，利休說道：「還不夠徹底。」並指示兒子再重做一遭。心不甘情不願地花了一個小時清掃後，紹安向父親說道：「父親，再也沒有什麼可以做了。石徑刷洗了三次，石燈籠、庭木也充分澆了水，苔蘚也生意盎然，綻露出清新之綠。地面上連一小段枝椏、一片樹葉都沒有了。」茶人斥喝道：「真是愚傻的傢伙！露地的清掃不是這麼做的啊！」他一邊說一邊朝庭園走去，並動手搖曳樹幹，讓紅紅黃黃的樹葉秋錦灑落了滿地。利休所追求的不只是潔淨，還包括了美與自然。

「喜愛之屋」這個名稱意指體現個人藝術品味而建構的房屋。茶室是為了茶人而建構的，而非有了茶室才有茶人；它不是為了子孫而構築，因此只是一個暫時性的建築。自古以來，日本民族便有如此的思惟與習慣，即個人必須擁有各自獨立的家屋。依據神道迷信的習慣與規範，凡是一家之長逝世後，便必須遷離到別的家屋。這個習慣或許有其衛生層面上的考量，只是我們不甚明瞭罷了。除此之外，過去也有為新婚夫婦搭建新房子的習慣。基於這種習俗，因此古代的皇居總是屢屢搬遷。而像是伊勢的大廟——天照大神的大神宮即使時至今日，也持續著每二十年重建一次的古老儀式。這種風俗習慣的傳承，也唯有在我國這種搭建拆除容易的木造建築樣式中，才有實行的可能。採用磚瓦、石材等材料的建築，幾乎可說具備了永續性質，移動的可能性也就少之又少了。奈良時代以降，由於我們開始採用中國式鞏固沉重的木造建築，因此就無法輕易地移動、遷徙了。

伴隨著十五世紀禪之個性主義的抬頭，這個傳承久遠的觀念拓展至茶室的面向上，並刻畫出更深的意義內涵。由於禪宗順應佛教的有為轉變說，並認為精神足以支配物質，因此家屋被認定為暫以棲身之所，它乃是以四周的雜草編結而成，用以避風遮雨之處。不僅只是家屋，就連人們本身也彷彿不過是那搭蓋於荒野中的臨時小屋；易言之，生命是短暫而無常的。而當這些草屋在拆除之際，一切又再次回歸原野。搭建茶室所使用的平凡材料——覆蓋屋頂的茅草、弱不禁風似的細柱、清瘦的竹樑等等，乍看之下漫不經心之處，總教人感受到人世的無常。永恆不變只存在於如此單純的空間與事物當中，它依存於以幽雅微光來將事物加以理想化的精神之中。

依循個人品味而搭建的茶室，真正符合實踐了藝術中最重要的原理。為了能充分體驗藝術之美，因此勢必要忠實貼切於當時的生活。它並非無視於

後世的需求，只是盡可能愉悅地享受當下時刻；它也並非漠視過去的種種創作物，只是將它們同化到我們的生活與意識當中。過分屈服、順從於傳統及既定樣式，反而會阻礙了建築個性的表露。放眼望見現在的日本，那些輕率模仿、建構的洋式建築總教人流淚嘆息。我們覺得不可思議的是，在最為進步的西洋諸國裡，為何其建築是如此缺乏新意？為何充斥陳腐樣式的重複翻版？或許，在現今藝術民主化的時代裡，人們反而會期盼著有君主之風的偉大統治者翩然降臨，期盼著他建構起一個嶄新、雄渾的王朝吧！這種對古人無盡的憧憬、殷殷的祈願，使他們永無止息地模仿過去的種種；但他們卻遺忘了，古希臘國民的偉大之處，正是在於他們絕不尋求、依藉於古物的規範。

「淨空之屋」這個詞彙除了傳達道家的萬物包涵之說，並涵括了裝飾精神無窮變化的思惟。為了滿足人們暫時性的、美的情感的需求，茶室除了擺

置極少的物品之外，其餘便全是淨與空了。易言之，臨時與隨性地攜入某些獨特的美術品，同時為了烘托出主調的美妙之處，其他物品的選擇必須適可而止的素淨、含蓄。其理由便如同人們無法同時聆聽各式音樂一樣，也就是說，唯有專注於某個中心點之際，人們才能真正體會理解美的東西。因此，我們可以理解這種茶室的裝飾法，與現今西洋的室內裝飾大異其趣——因為西洋的裝飾法每每讓室內搖身一變，彷若博物館一般的五花八門。對於習慣單純、卻可孕生萬千變化之裝飾法的日本人而言，西洋室內那種排山倒海、永久陳列繪畫、雕刻、古董品的方式，只讓人感受到誇示財富的庸俗罷了。

即使只是單單一件的傑出作品，要能夠持續地凝視、欣賞它，也必須具備絕大的鑑賞能力才行。這麼說來，在歐美一般家庭中不足為奇的事情，乃是他們可以日復一日地生活在充滿各種色彩、形狀的渾沌空間之中。想必其中也蘊藏了他們所特有的、無垠無際的風雅與幽情吧！

「數寄屋」讓人聯想起我們裝飾法的其他層面。西洋評論家經常論及日本的美術作品缺乏對稱與勻整性。這個特性同樣地也是融合了禪宗思惟的道家理想的呈現。不論是儒教根深蒂固的二元論，還是北方佛教的三尊崇拜（三位一體），它們絕不反對對稱、勻整的表現方式。事實上，若我們嘗試鑽研中國古代的青銅器，或是唐朝以及我國奈良時代的宗教美術品，將不難發現那些為了追求勻稱性所付出的不斷努力。然而，道家或是禪宗所嚮往的完全性（完整性），其實是另一種層面上的概念。道家與禪宗哲學之動力本質，與其說是強調完整性本身，不如說是將重點置於追求完整的過程中。真正的美，唯有透過那些在自我心中將「不完全之物」轉化成「完全之物」的人，才能被發覺與實現。人生與藝術的強韌之處，便依存於這種發現、達成的過程與可能性中。在茶室裡，對於這種自我心靈內部完整性的追求，則託付給賓客自身去完成。自從禪的思惟滲透到一般的思考形式以後，東方美術不僅避免以對稱

The Book of Tea

來表達完整性，同時也排除了重複的表現方式。設計的整齊律一被視為破壞清新想像之物，於是人們轉而喜好山水花鳥等畫題，而非人物畫，因為人物經常是觀者自身姿態的投射與呈現。事實上，令人感到困擾的是，我們往往過於凸顯、表現自己，且因過度的虛榮心及自愛自重而令人生厭。

在茶室裡，必須永遠避免重複。室內裝飾物品的選擇，必須防止色彩、型態等巧思上的反覆使用。例如，如果有了插花，便不允許掛飾以花草為主題的繪畫；如果使用圓形的茶釜，便必須搭配角形的水罐；若選用黑色釉藥的茶碗，便不會搭配施以黑漆的茶葉罐。在壁龕上擺置香爐或花瓶時，必須留意不要置於正中央，而導致空間均分成二等分。為了打破茶室室內單調的氣息，壁龕柱的材質必須與其他柱子不同。

在這裡，我們仍然可以看出日本室內裝飾法與西洋的不同之處——因為西洋經常在壁爐或其他場所，均等而對稱地擺置物品以作為裝飾。從我們的觀點而言，西洋的家屋經常可以見到無意義的重複。此外，西洋家屋裡也時常掛飾著家族成員的肖像畫。因此，與主人談話、閒聊時，無可避免地會望見主人背後凝視著我們的肖像畫，教人不由自主地坐立難安。究竟真正的主人是肖像畫中的主角，還是那侃侃而談的人，著實教人感到疑惑、納悶。唯一可以確信的是，其中一人肯定是冒牌貨。在喜慶饗宴的場合，我們坐在擺滿豐盛佳餚的餐桌前，卻望見餐廳牆壁上掛了綿延不絕的繪畫，常會不知不覺地影響到食慾與消化。為何西洋人總是喜歡一些描繪著獵物的畫，或是精心雕刻著魚類、水果的作品呢？為何他們總是翻箱倒櫃地取出家傳的金銀餐具，一邊享用著佳餚，一邊緬懷先人（逝者）的種種呢？

由於茶室的簡樸素淨、超脫俗世，因此是真正的、隔絕紅塵喧囂的神聖殿堂。唯有在茶室裡，人們才能沉澱心靈，獻身於對美的事物的崇拜。對十六世紀苦心參與改造、統一運動的政治家與武士們而言，茶室是他們難能可貴的休養場所。十七世紀，隨著德川治世所帶來的儀式固守主義，茶室提供了藝術精神與自由交流的唯一契機。於是，在偉大而傑出的藝術品之前，不論是大名[8]、武士，還是平民，身分上的差別早已消失殆盡。在今天工業主義的社會裡，放眼全世界，要尋覓、享受到真正的優雅風情是愈形困難了。我們難道不比過往先人更需要茶室嗎？

五　藝術鑑賞

茶　棗

你們曾聽說過「馴琴」這個寓含道家思想的故事嗎？

很久很久以前，在龍門的峽谷中有一棵古桐樹，傳說是真正的森林之王。

這顆古桐樹可以抬頭與繁星閒聊，它的根深深扎入泥土中，其青銅色的捲鬚纏繞著長眠於地底銀龍的鬚鬚。有一天，一位精通法術的人砍伐了這棵古桐，並作成一把具有魔力的古琴，唯有透過樂聖之手的彈奏，才能將這把頑強不已的琴加以馴服。長久以來，這把古琴被皇帝秘密珍藏著，然而，縱使眾多名家好手試圖努力彈奏出美妙的音樂，卻是接二連三地失敗了。他們付出極大的努力，所回報的卻是輕侮之音；他們試圖愉悅地歡唱，所回應的卻是不協調的琴聲。

後來，終於有一位古琴聖手伯牙出現了。就像馴服難以駕馭的野馬一般，

他柔柔緩緩地撫弄琴身，輕扣琴弦，與大自然一齊詠嘆四季之妙，唱高山、和流水，喚醒了古桐所有的記憶。柔和的春風再次輕拂枝椏而嬉戲；漫舞於峽谷中，順著湍流的小溪飛奔而去，朝著含苞待放的花朵輕輕一笑。像是夢境一般，時而仲夏蟲鳴，忽而淅瀝淅瀝的細雨聲，時而杜鵑鳥的悲啼。你聽！一聲虎嘯回應悠蕩於山谷中。若是奏起秋之曲，便讓人感受到，在寂寥之夜，冷若劍光的秋月映照在覆了薄霜的草葉上；若是彈起冬之歌，便教人想起群雁盤旋飛翔於雪空中，冰雹輕快地打在枝椏上霹啪作響的情景。

接下來，伯牙更換了曲調，改唱情歌。森林彷若熱戀中的情人飽受相思之苦而搖撼著；空中飄浮著有如驕矜少女一般淨白無瑕的雲朵；地面上則拖曳著像是失望一般的黑色長影。伯牙再次變調，唱起戰歌。刀劍錚錚交戰聲，駒馬噠噠的奔蹄聲廻盪在滾滾黃沙戰場中。於是，古桐琴唯妙唯肖的奏樂聲

興起一陣狂風暴雨，銀龍坐乘閃電飛騰而上，轟轟轟雪崩聲傳遍山谷。皇帝大為狂喜，詢問伯牙成功的秘訣何在。伯牙答道：「陛下，其他琴手因為只顧想著自己的事，唱著自己的歌，所以才招致了失敗。我任由古琴選擇它要鳴奏的主題與懷想，所以，究竟琴為伯牙，抑或是伯牙為琴，連自己都分不清了。」

這個故事正充分說明了藝術欣賞的極致意境，傑作其實正是那鳴奏你我心琴的一種交響樂。真正的藝術乃是伯牙，而我們則是龍門中的古琴。當美的靈手觸及我們之際，你我心琴的神秘之絃因此甦醒。我們順應著它共鳴、振動，隨樂翩翩起舞，隨之情緒波動。心靈與心靈對話，傾聽無言之聲，凝視無彩之物。大師們總是能夠奏出我們未曾知曉的曲調。塵封已久的記憶，總是能帶著新意而回歸到你我心中。曾經被恐懼所壓抑的希望，曾經因為缺乏

勇氣而無法獲得認同的憧憬，此刻終於坦然而光榮地現身。你我的心乃是畫家用來塗抹顏料的畫布，那些色彩正是我們的情感，而濃淡明暗的表現，則是喜悅之光、哀傷之影所交織而成的。正如同我們因傑作而存在，傑作也因為你我而依存著。

在美術鑑賞中，不可或缺之物乃是體諒、同情等心理上的交流與溝通，它必須依藉互讓、謙遜的精神。就好比美術家必須要知道傳達訊息的要領一般，觀賞者也必須培養自己接受信息的適當態度與能力。身為大名的茶道大師——小堀遠州留下了讓人回味無窮的一段話：「當你接觸到一幅偉大而傑出的畫作時，請以謁見王侯的姿態來對應。」想要理解傑作，勢必要抱持著謙恭的姿態，屏氣凝神地等待，靜聽它的一言一語。宋朝一位著名的評論家曾作了如下頗富深意的自白——「在年少輕狂之際，我讚揚那些投吾所好的繪畫大

The Book of Tea

師。但隨著鑑賞力的磨練日趨成熟，我轉而稱揚我自己。因為，我喜歡上大師們為了適吾所好所精心挑選的繪畫作品。」教人感慨萬千的是，當今費盡心思去研究大師心情的人，實在是少之又少啊！由於我們的愚昧無知，因此厭煩於為這個毫無造作的美之禮儀竭盡心力。於是，即使美的饗宴已經開展在你我眼前，我們也經常會錯失良機。大師們總是準備好豐盛的美之佳餚，只是因為我們缺乏獨自欣賞品味的能力，而始終飢渴不已。

對於有同情之心的人而言，傑作乃是活生生的真實存在，你會感受到彷彿同儕般親密交往的致命吸引力。大師是不朽的，因為他們的愛、他們的憂總是不曾停歇地在你我心中百轉千迴。能夠向我們傾訴真言，打動你我真心的是精神而非伎倆，是人格而非技術。只要是充滿了人間溫情的呼喚聲，我們的回應將是誠懇而衷心的。在大師與你我之間，由於存在著秘密的默契，因

此我們可以透過閱讀詩歌、小說，與被描繪的主角同喜共苦。被尊稱為我國莎翁的近松左衛門，其劇作的第一原則便明定必須向觀眾坦承作者的秘密。

為了搏取大師的讚賞，數名弟子曾試圖提交腳本給近松先生。但大師覺得有趣的作品僅只一件。那是描繪一對雙胞胎因經常被認錯而苦惱不已的劇作，有些類似於莎翁的《錯誤的喜劇》（Comedy of Errors）。近松作了如下的說明──這個腳本具備了戲劇原本的精神。由於它站在觀眾的立場作考量，因此它允許大眾知道的比演員還要多。由於觀眾知道錯誤之因，因此能更加憐憫那些在舞台上任隨命運擺佈、哀愁而罪惡的人們。

不論是東洋還是西洋的大師，為了能讓觀眾成為自己的心腹之交，因此從不曾忘卻暗示的價值與手段。有誰能在面對一齣傑作之際，卻對心靈中不斷湧現的情感與思想不興起敬畏之心呢？所有的傑作又何嘗不是如此讓人感到

熟悉？讓人有如肝膽相照一般的坦承呢？反觀現在的作品，是何等的平凡、冷漠啊！在前者的世界裡，我們感受到作者溫暖之情的流露；而在後者的世界裡，我們卻只能感受到形式上的陳述與解釋。現代人總是埋首於技術的呈現，要能掙脫出自己的世界，實在是少之又少。像是只顧著要弄響龍門古琴的琴手一般，由於他們淨是唱著自己的歌，雖說符合科學技術上的表現，卻也與人情漸行漸遠。日本有句古老的俗諺，說是「別迷戀只在乎外表形式、愛慕虛榮的男人」。因為，在這種男人的心裡，總是尋覓不到得以用愛來填滿的空隙。藝術也是一樣的，不論是對藝術家還是一般大眾而言，虛榮與花俏是妨害同情之心的大敵。

在藝術的領域中，類緣的精神經常與之結合——除此之外，世上沒有比它更加神聖之事了。在邂逅、會合的瞬間，藝術愛好者甚至超越了自己。他既

是存在的，同時也是不存在的。雖然瞥見了永恆與無窮，卻無法用言語表達自己的喜悅——因為眼睛無法像口舌一般，能自由地呈現字彙。他的精神掙脫了物質的束縛，隨著萬事萬物的韻律節奏而自在地躍動。就是這樣，藝術乃是相當近似於宗教的，它使人們變得優雅而高尚。也因為如此，傑作乃是神聖之物。在過去，日本人極度崇敬大藝術家的作品。茶人們秉持信奉宗教一般的虔敬之心，守護著祕藏之作。例如「御神龕」，便是以柔軟絹布多重包裹，再放入重重木箱中保存，並奉納在深宅後院裡。能親眼目睹這些珍藏寶物的人實在少之又少，而且僅限於那些通曉奧義的門人。

在茶道大行其道的年代，作為戰勝的褒揚與賞賜，太閣[1]手下的將軍們反

而偏好珍貴的美術品，更勝於被賜予廣大的領土，因為美術品的賞賜更能滿足他們的慾望。在日本頗富人氣的戲劇當中，有不少是在描寫傑出名作失而復得的主題。譬如有一齣戲是這樣的：細川侯[2]的宮殿裡珍藏著雪村的著名畫作「達摩」。但由於宮殿守衛武士的疏忽，遭遇了祝融之禍的浩劫。武士決心無論如何都要搶救這一件寶物，於是衝入熊熊大火中的宮殿，取下這一卷畫軸。此刻火勢炎炎，已無退路，但他心裡卻只想著如何保全這件名作。於是，他持劍劈開自己的身軀，以撕裂的衣服包裹雪村畫作，並將它塞進自己切開的傷口中。火勢不久之後停息了，餘燼煙裊中發現了一具半焦的軀骸，並在其中藏匿了倖免於難的寶物。這故事的確教人有些毛骨悚然，但卻足以充分說明，備受信賴的武士的忠節獻身，以及我們對於傑作的極度珍重。

然而，我們絕不要忘記，美術的價值僅僅依存於我們所能言談的程度。

如果，我們的同情與理解普遍存在的話，或許藝術所傳達的信息也會是具有普遍性的東西。但是，我們有限的天性素質、天賦能力，以及代代相傳的本性、慣例、因襲等因素，在在都限制了我們美術鑑賞的能力與範疇。就某個層面而言，甚至連我們自己的個性也會為自己的理解力設下限制。所以，我們的審美特質總是在過去的創作中尋求屬於自己的類緣，以覓得共鳴。事實上，經由修養與磨練，的確可以提昇我們的美術鑑賞力，同時，我們也可以真正咀嚼、品味出過去我們不以為意的作品之真實價值以及美的表現。然而，平凡如你我，畢竟免不了在萬有世界中只見到自己的存在及姿態。易言之，我們獨特的性質、天分總是規範了我們的理解方式，因此我們可以發現，茶人總是在個人鑑賞力所及的範圍之內，來構築屬於自己的收藏。

2
細川中興（一五六三到一六四五），是安土桃山時代的武將。曾先後追隨織田信長及豐臣秀吉，後剃度為僧，號三齋宗立。通曉和歌，偏愛茶道。

與此相關，讓我想起小堀遠州的軼事。遠州曾經被門人奉承、讚揚其收藏與品味是何等的出色、卓越。「不論是哪一件作品，都是教人讚不絕口的優秀。因此我們可以了解，老師您比利休更有品味，因為利休的收藏，只有他自己才能真正理解啊！」遠州嘆道：「這只能證明一件事情，即我是何等平凡而庸俗啊！利休的偉大之處，就是他有堅持愛吾所好的勇氣，他只收藏自己覺得有意思的作品。反觀我自己，竟在無意識的狀況下迎合一般人的品味。坦白說，利休才是千人中僅只一人的大師啊！」

其實，教人感到遺憾至極之事，乃是現今對於美術這種表面上的狂熱，並沒有任何真實情感作為依據與憑藉。我們在這個民本主義的時代裡，不僅對於自己的感覺、情感漫不關心，並且喧囂嘈雜地要爭取世俗中一般認為最好的東西。人們追求的並非高雅之物，而是昂貴的東西；欲求的並非美好之

物，而是短暫流行的東西。對於一般民眾而言，透過他們至尊無上的工業主義所帶來的產物——有插圖的定期印刷刊行物，或許比較能夠輕鬆、容易地吸收吧！即使他們總是對於義大利文藝復興初期或是足利時代的作品顯示出一副感動而沉醉的模樣，但要作為美術鑑賞的食糧，還是印刷物所提供的東西要來得容易消化、理解吧！對他們而言，重要的不是作品的好壞，而是美術家的名氣。就像幾個世紀之前，曾經有位中國的評論家感嘆著：一般人總是用耳朵來批評、判定繪畫。今天，不管是從哪一個面向來檢視，那些令人嫌惡的擬古典主義樣式，在在都說明了人們缺乏真正的鑑賞力啊！

另外，有一個常犯的錯誤便是美術與考古學的混淆。對於古物表達崇敬之意，是人類特質中最美好的部分，同時也期盼它能發揚光大。過往的大師們為後世之人開拓了啟發之道，這當然是值得尊敬的。歷經數世紀的批判、

評斷，大師們的思想能夠毫髮無傷地承續到現在，身披榮光地來到我們的面前，這件事情本來就值得讚嘆、崇敬。但是，如果我們只是因為他們的偉業年代久遠，所以不假思索地極力尊崇的話，那便是愚昧之事了。更何況，我們還允許自己濫用對於歷史的過度情感，去漠視、凌駕於審美的鑑賞力之上。當藝術家殷殷平安地入了黃土，我們才紛紛獻上讚揚的花朵。我們卻忘記了，收藏家殷殷期盼整合出足以概觀某一時期或是某一流派的作品，並孜孜不倦地教導我們，某一件傑作是如何的卓越，遠勝於那個時代或是那個流派的多數凡俗之作。我們過分專注於分類，以至於很少充分享受藝術。為了成就於科學的陳列方式，而犧牲審美之體驗的作法，是至今多數博物館的病根所在。

在人生的重要計畫中，我們無法漠視對於當代（所身處之時代）美術的

希求。當今的美術是真正屬於我們的東西，它同時也是我們自身的投射與映照。當我們譴責當今美術，也等同於破口大罵自己。當人們說「這個時代沒有美術」之際，那麼這個責任又該由誰來一肩挑起呢？教人們感到可恥的是，人們狂熱地讚賞過往古人，卻絲毫不去留意自己所屬時代的可能性。那些極力要爭取世人認同而苦惱不已的藝術家，那些對於人們的冷言冷語、輕視侮蔑而疲憊不堪的人們啊！在這個處處以自我為中心的世界裡，我們又給了他們什麼樣的鼓舞、激勵呢？古人將哀憐我們文化的貧瘠，後人將嘲笑我們美術的荒蕪。我們因為破壞了人生中的美好之物，以至於摧毀了當今的美術。祈願能夠出現一位偉大的妖術者，砍下現今社會的樹幹，作成一把神奇的大琴，並等候天才之手再次將它鳴響吧！

六花

東洋花

在春天拂曉的薄霧中，傾聽小鳥於林間呢喃低語，你們難道不覺得牠們正在與伴侶一起分享、閒聊著花的種種嗎？放眼人類，傳言賞花與愛情詩歌是同時出現的。若沒有花兒這種無意識的美麗，若沒有花兒這種沉默的馥郁，我們將從何想像純潔的少女敞開心房，沉醉於愛情的心情與姿態呢？原始時代的人因為獻上第一個花環給他的戀人，因此掙脫了獸性，超越了自然本性的粗野，而變得有人性。當他認知到不必要之物（生活非必需品）的微妙用途時，便邁入了藝術的國度。

不論是在歡喜之際，還是在悲傷之中，花是我們永遠的朋友。我們與花共飲、共饗、同歌、共舞，並且相互嬉戲。我們佈置了滿堂的花卉以舉行婚禮；我們以花綴飾，進行命名儀式。若沒有了花，我們便無法悼念逝者。我們手捧百合以作禮拜；我們手持蓮花以遁入冥想的世界；我們配戴玫瑰或菊

花，披上戰袍，衝鋒陷陣。甚至，我們還進而去談論各種花架、花語。若沒有了花，我們將如何活下去呢？只要想到這世界沒有了花，便教人心生恐懼。花為病患帶來枕邊的慰藉，花總是為那些身處黑暗而疲憊不堪的人帶來喜悅的光芒，不是嗎？那種澄淨而淡雅的色澤，就彷彿深深凝視著天真無邪的孩童，讓人喚醒失落已久的希望。它讓我們找回即將面臨幻滅，對於宇宙所曾經擁有的執著與信念。當我們告別紅塵、步入黃土之際，守護著墓邊的，正是那默默哀傷、低首徘徊的花啊！

可悲的是，雖然我們視花為永遠的朋友，但卻無法否認，我們仍然尚未完全脫離禽獸之域。我們雖然披上了溫順的羊皮，卻難掩內心深處那匹張牙舞爪、伺機埋伏的野狼。人們常說，十歲為禽獸，二十始發狂，三十多失敗，四十為騙徒，五十成罪人。或許，人們因為一直無法超脫禽獸之性，所以才

The Book of Tea

會變成罪人吧！對我們而言，除了飢渴之外，別無其他真實之物。除了我們自身的煩惱之外，沒有比它更神聖的事情了。即使我們身旁的神社佛閣接二連三地倒塌、崩壞，但有一個祭壇將會永遠被好好地保存著──那便是獻上香，祭拜著至高無上的神明的祭壇──即，奉納「自己」的祭壇。我們的這個神是偉大崇高的，而金錢正是祂的預言者。我們驕傲地認為，為了奉獻一切給神，我們征服了讓自然荒蕪的物質。但卻遺忘了，物質才是真正奴役我們的東西。我們假借教養、風雅之名，卻淨是做著殘忍、不人道的行為。

被星辰的淚珠滴濕的溫柔之花啊！佇立於園中，因為邂逅了歌詠日光、露珠的蜜蜂，而頻頻點頭的花呀！你們可否知曉，那些在前方等候著你們的恐怖命運呢？南風輕輕吹拂，在這樣的時間與空間裡，你們總是作著甜美的夢，任風吹動搖擺，陶醉地活著。明天，將會有一隻冷酷無情的手朝你伸

去，掐住你的咽喉而將你攀折。你將會被掐斷，花瓣被一片一片扯落，然後被帶離你那靜謐的家園。那可悲的人或許是個甜美的可人兒，因為沾了你的血淚而濕潤不已的瞬間，她或許會淡淡地說，「唉呀！多麼美的花啊！」然而，這可說是親切、仁愛的舉止嗎？你將被盤入一個無情女人的髮梢，被塞入一個不曾去正視他人的男人的鈕釦洞裡——這或許就是你的宿命吧！被監禁在狹隘的容器中，靠著淺少的水支撐著殘餘的生命，因為無法抑止自己的飢渴而年華老去——這或許就是你的命運啊！

花啊！如果你生長在日本天皇的領土上，或許將會遇見一個手持剪刀、小鋸來從事正務的人。這個可怕的人自稱為「插花大師」。他要求享有醫生的權利來處理御花園的一切，所以你本能地會厭惡他，因為，身為醫生的人總是企圖延宕病人（犧牲者）的苦痛。他將你們剪斷、折彎、扭曲，用他任性

的想法決定你們該有的姿勢，讓你們變成毫無道理的荒誕姿態。就像按摩師或是整骨大夫一樣，他扭曲你的筋骨，移動你的骨骼。為了止血，用燒得灼熱的木炭燻焦你們；為了增強循環，用針扎進你們的軀體內；還以鹽、醋，甚至是硫酸餵食你們。當你們即將氣絕身亡時，他用滾燙的熱水淋在你的腳上。他很自豪的是，若沒有接受他精湛的治療，你恐怕無法像現在一樣，多延長了兩個星期以上的生命。如果你們不幸落到他的手中，還不如當場被索了性命，因為這樣還比較乾脆、輕鬆。究竟你在前世是犯下了什麼滔天大罪，讓你今生要受到如是的折磨、報應呢？

西洋對於花的揮霍、浪費，遠比東洋大師對待花的方式更教人怵目驚心。

為了裝飾舞會、饗宴的空間，他們每天剪取新鮮的花材，而且於翌日便全數丟棄——這些花卉數量之龐大，是無庸置疑的。若是把它們纏繞起來，恐怕

可以做一個像歐洲大陸一樣大的花圈吧！若是考慮到西洋人這種無視於花朵生命的想法，東洋大師的罪過也就微不足道了。至少，他們重視自然的經濟效益，深思熟慮地挑選犧牲者；即使花朵的生命結束了，也會對其遺骸表達敬意。一般認為，在西洋的世界裡，花的裝扮是象徵著財富的，它是短暫性的富麗美觀，也是一時奇想的結果。這些花朵在人們夜夜笙歌的狂歡之後，又流落何處呢？凋零的花朵被無情地棄置於糞土之上，沒有什麼比這事兒更教人傷感、惆悵了。

為何花兒長得如此甜美、惹人愛憐，卻又是如此的紅顏薄命呢？即使是蟲類也有蜇人的刺，即便是最溫順的動物，在面臨被追殺之際，也有搏死一鬥的能力。為了獲取裝飾帽子用的羽毛，人們虎視眈眈地要捕獲小鳥，但牠們仍有逃離魔掌的能力；為了製作毛皮大衣，人們竭盡心思地獵捕毛獸，但

牠們也有逃遁的本能。真是可悲啊！唯一長有翅膀的花兒便是蝴蝶，除了牠們之外，其他的花兒遇到破壞者時，只能束手就擒、任憑擺佈；即使它們能夠在垂死的苦痛中哀號，這些聲音也絕不會傳到我們無情的耳邊。我們總是對那些默默付出、深愛著我們的人殘忍無情；終究有一天，我們將會被最好的朋友拋棄。諸君啊！你們難道沒有發現野花正逐年減少？或許，它們當中的賢人智者呼籲大夥兒，等人類改過自新，變得有人情味時再歸來吧！也或許，它們早已遠離紅塵、移居天堂了呢！

對於種花植草的花匠，我們應該給予更多的支持、祖護。因為種植盆栽的人要遠比拿剪刀截斷花卉的人來得有人情味。他憂心給水、日照的問題，與寄生蟲相互抗爭；他怕植物受到霜寒，擔心萌芽時期太遲；他更為了葉子泛出光澤而欣喜若狂。在東洋的世界裡，花卉栽培之術有著悠久的歷史。詩人

的嗜好以及其鍾愛的花卉，經常出現在詩歌與故事的創作裡。唐宋時代，隨著陶器製作的日益精進，經常有教人嘆為觀止的花器之製作。它們與其說是花盆，不如說是鑲嵌了寶石的迷你宮殿。一個個專職的侍者被派遣照料每一株花，並以輕巧的兔毛軟刷清洗每一片葉子。依據書籍的記載，牡丹花必須由盛裝的美麗侍女來洗浴，寒梅則必須由蒼白而瘦弱的修道僧來澆灌。日本足利時代所創作的通俗能樂「盆樹」裡頭，描述著寒冷的冬夜裡，貧困的武士為了要盡情款待來訪的旅僧，只好忍痛截斷自己精心栽培的盆樹，以作為柴薪來生火取暖。這位旅僧其實就是日文版的「一千零一夜」中的主角──北條時賴[1]。武士的犧牲自然得到了相對的回報。對於東京的觀眾而言，這齣戲至今仍然是相當賺人熱淚的。

1　北條時賴（一二二七到一二六三），鎌倉幕府執政北條時宗之次子。因出家遠遊以視察民情，因此與「一千零一夜」的男主角有異曲同工之妙。故一般稱「盆樹」為日本的「一千零一夜」。

在過去，人們為了守護柔弱的花卉，可說是用盡了各種心思與戒備。唐玄宗為了不讓鳥兒靠近花，在花園的枝椏上垂掛著不少的小金鈴；煦煦春日裡，讓宮廷樂師演奏曼妙的音樂來取悅花草的，也是唐玄宗。號稱我國「亞瑟王傳奇」的主角──義經，曾寫下一只木牌，現在仍然留存於須磨寺。它是為了保護一棵不可思議的梅樹而揭出的告示，並透露出尚武時代非比尋常的嚴酷；在描述梅花之美後，木牌上寫著「折枝者將受斷指之刑」。對於那些胡亂糟蹋花卉，或是破壞美術作品的人，我們多麼期盼有這種法律來制裁他們啊！

然而，即使是盆栽，我們還是可以感受到人類的任性專斷。例如，不知是什麼原因作祟，人們總想著把花帶離它的原生故鄉，好讓它在異鄉綻放花朵。這難道不等同於將小鳥囚入籠房，為的只是聆聽牠引吭高歌是一樣的

嗎？有誰能夠知曉，佇立在溫室中的蘭花，因為人工式的加熱而窒息難捱嗎？而它們又是多麼地渴望，能舉頭仰望那令人懷念不已的南國晴空呢？

理想的愛花之人，是蹲坐於破籬前與野菊閒談的陶淵明；是逍遙漫步於西湖梅林間，因暗香浮動而渾然忘我的林和靖[2]——他們是虔敬地隻身前往花卉故鄉去拜訪的人們。傳說周茂叔（周敦頤）於湖中輕舟渾然睡去，進入夢鄉。

但究竟是自己作的夢，還是荷花做的夢，早已模糊難辨。這種精神撼動了奈良朝大名鼎鼎的光明皇后之心，並詠嘆著：「花木本佛體，枝葉如手臂。勸君莫攀折，敬花如尊神」。

2
即林逋，宋錢塘人。字君復，號和靖。擅長詩書，因始終孤家寡人，植梅養鶴，因此有「梅妻鶴子」之說。

The Book of Tea

123

但是，我們也別過於感傷。讓我們少一些奢華，多一些豪壯之氣吧！老子曰：「天地不仁。」弘法大師云：「生、生、生、生、生生不息，死、死、死、死、萬物不死。」³我們不管朝往何處，終將面臨「毀壞」。上是毀壞，下是毀壞，前是毀壞，後亦是毀壞。只有變化才是唯一的永遠。為何人們無法像迎接生命一般去笑迎死亡呢？這兩者不過是相對之物，是梵天中的白天和黑夜。由於老舊之物的崩解，才能使改造成為可能。我們將無情卻又慈悲的神——「死」——以各種名義來加以敬重、崇拜。拜火教在火焰中虔誠地迎接、崇拜「吞噬一切」的影子。在今天，信奉神道的日本人，追求的是劍魂之冰一般的純潔。神秘之火燒盡我們的弱點，神聖之劍斬斷我們的煩憂。在我們軀殼的灰燼中，出現了象徵天上希望的不死之鳥，牠掙脫煩惱，昇華成崇高至上的品格。

如果說，透過撕碎花卉的行為，可以醞釀出新的形態，讓世人的想法更加高尚的話，那倒是可以嘗試看看的。我們對於花的希求，只在於一齊奉獻於美這個部分。我們藉由獻身於「純潔」、「簡樸」的行為，而被免除犯下的罪孽。在如此的理論下，茶人們規範了插花的法則。

只要是知曉我國茶道、花道作法的人，一定會注意到大師們秉持著宗教般的虔敬之心，來看待花卉。他們決不隨便摘採一枝一葉，總是非常用心地選擇，以便貼切於自己心目中美的配置與情境。他們萬一摘取了需求限度以上的花草，便深以為恥。在這裡附帶一提與此相關之事。如果採剪下來的花添附著綠葉的話，大師們總是會將這些綠意保留下來，因為他們想要詮釋的

目的，是花卉在生活上的整體美感。與其他諸多特性是一樣的，這種花與葉同時呈現的手法，和西洋諸國的方式迥然而異。在西洋，經常只能見到花梗——即，切斷胴體，只剩下腦袋瓜的花朵，被雜亂地插在花瓶裡。

茶道大師如果插出自己感到滿意的花卉作品，便會將之置於壁龕中——這是日本待客間最尊貴的上位。會干擾到插花效果的一切物品，都不能放置在這個空間中。花正像是端坐於王位上的皇太子，當賓客與弟子入室之際，在問候主人之前必須先恭敬地向它請安、鞠躬。插花的傑作經常繪成圖，複製出版給初學者作參考。記載此事的文獻甚多，像是花卉褪了色，大師們便誠心地將它們置於河中，隨水而逝；或是虔敬地埋入土中。有時甚至為了悼念花魂，而樹立紀念碑。

花道誕生於十五世紀，與茶道的興起幾乎是同一個時期。依據我國的傳說，最先開始插花的是古早的佛教徒。由於他們對於一切生命有無限的愛憐與體諒，所以把被暴風雨吹落滿地的花朵聚集起來，放入盛了水的容器中。

依據一般的說法，足利義政時代的大畫家兼鑑定家相阿彌[4]是早期精通花道的大師之一。茶人珠光[5]乃是其弟子。另外，像是繪畫領域中狩野家[6]佔有舉足輕重之地位一般，花道史上大名鼎鼎的池坊流派的開山祖師專能，也是相阿彌的弟子。十六世紀後半葉，隨著利休集茶道之大成，插花藝術也達到登峰造極之境。像是織田有樂、古田織部、光悅、小堀遠州、片桐石州等人，一方面承襲了利休的茶道，一方面結合了插花藝術的流派，而創造出嶄新的形

4　是室町時代後期的畫家。畫風受到牧谿潑墨法的影響。精通茶道與香道。

5　村田珠光（一四二二到一五〇二），是室町時代的茶人。曾師事大德寺的一休。由於備受足利義政將軍寵愛，因而有茶道祖師的尊稱。

6　由狩野正信（一四三四到一五三〇）所開創的畫派。始於室町時代後期，全盛於江戶時代。

式，並爭相媲美。但是，我們必須留意的是，茶人們對於花的尊崇，只是構成他們審美儀式的一部分，它並沒有演變成另一門獨立的儀式。插花與其他置放於茶室的美術作品是一樣的，對於整體性的美感經營來說，它們都是從屬之物。所以，石州規定了「白雪積庭時，不以白梅綴飾」。而那些花俏、絢麗的花，總是被茶室冷漠地拒之門外。若是將茶人的插花作品自原本歸屬的場所挪走的話，整個空間就失去了應有的旨趣，因為插花作品的線條與均衡，乃是與周遭的物品相扣相連的；它們是在整體空間的美感考量下，所精心構思與實踐的結果。

　　一直要到十七世紀中葉花道大師的出現，才開始單純以花為崇拜對象的儀式。自此，花道與茶室變成無緣之物，除了遵循於與花瓶相關的法則之外，別無其他規範。因為不斷有新的思惟、方法推陳出新，因此醞釀出眾多的法

則與流派。依據十九世紀一位文人所言，可列舉出過百的花道流派，其百家爭鳴之局面不待言喻。廣義而言，花道諸流可概分成兩大流派──形式派與寫實派。以池坊流為祖師的形式派，追求的是古典的理想主義，這一點與狩野派是不謀而合的。此流派仍保留有早期插花作品的紀錄，但幾乎都是山雪[7]、常信[8]所描繪的花卉之翻版。另一個流派──寫實派──誠如其名，是將自然界的現象作為範本，為了成就美與調和的表現，他們只略加修飾而已。因此一般認為，這個流派的作品彷若浮世繪[9]或是圓山四條派[10]的畫風，具有較隨性的衝動。

7 　狩野山雪（一五八九到一六五一）是江戶前期的畫家，狩野山樂之養子。著名之作為「長恨歌畫卷」。
8 　狩野常信（一六三六到一七一三）是江戶前期的畫家，狩野尚信之長男。乃為狩野派的一代宗師。
9 　興起於日本德川時代，盛行於江戶時代的繪畫。「浮世」乃是浮生、人世之意。多以民間風俗、戲劇、花街柳巷為主題，是充分反映當時社會的風俗畫。
10 　日本畫派之名。以京都四條為據點，在幕府末期、明治時代領導著京都畫壇，佔有舉足輕重之地位。

如果有多餘的時間，深入了解這個時代花道大師所訂下的插花法則，或許可以探索出支配德川時代裝飾的原理原則，而且，這將會是饒富趣味的。他們陳述著「主導原理」（天）、「從屬原理」（地）、「調和原理」（人），並認為如果不依循這些原理的話，插花作品將會是了無生趣、缺乏旨趣的。另外，他們詳述著整件插花作品必須同時具備正式、半正式、略式三種截然不同的姿態。第一種是表現出身著華服、參加晚宴的姿態；第二種是穿著恬適、別具風情的午後輕裝的姿態；第三種則是表現寢室中優雅居家裝扮的姿態。

坦白說，比起花道大師的作品，我們反而對於茶人的插花作品有著默默的同情與偏愛。茶人插的花是恰到好處的，它是讓人感受到生命力的藝術。由於它與人生緊密切合，因此能夠觸動我們的心靈。這種流派與前述的寫實派及形式派有所不同，因此我想稱之為自然派。茶人們認為，在他們選擇花材

的同時，也就完成了他們應該做的事；剩餘的，就留給花卉自身去傳達了。

在晚冬之際，一入茶室，便望見纖細的野櫻枝條伴襯著含苞帶蕾的茶花，它透露著對於即將消逝的冬天的戀戀不捨，以及對於將形降臨春天的殷殷期盼。在酷熱難耐的夏日裡，你會瞥見微暗陰涼的壁龕裡，垂吊著插了單枝百合的花瓶。那滴露欲垂還留的姿態，彷彿笑盡人生愚昧之事。

花的獨奏本來就饒富趣味，若與繪畫、雕刻一齊演出協奏曲的話，那種搭配與融合一體的感覺，常教人神情恍惚。石州曾為了讓人聯想起湖沼畔的草木，而將水草置於淺淺的水盤中，並於壁上懸掛一幅相阿彌所描繪的群鴨掠空圖。紹巴這位茶人曾經摘採海濱的野花，搭配漁家茅屋形狀的青銅器香爐，並添上一首詠嘆海濱寂寥之美的和歌。訪客在這般時間與空間交錯會合的情境中，感受到晚秋徐徐吹拂的涼風。

有關花的故事是敘說不盡的，再讓我贅言一段吧！十六世紀之際，牽牛花還是相當罕見而珍貴的花卉。利休竭盡心力地栽植了整個花園。利休頗負盛名的牽牛花之事傳到太閣的耳朵裡，太閣希望能親眼瞧瞧它們。於是，利休便邀請太閣到家裡喝早茶。受邀當日，太閣晃遍了庭園各個角落，就是不見牽牛花的任何蹤影；被推平的地面上淨是美麗的小石子與細砂。這位暴君火冒三丈地進了茶室，卻望見足以讓他消氣、撫平情緒的美妙之物，正在靜候他的到臨。壁龕裡擺置了一個宋朝精雕細琢的青銅器，並插上一只牽牛花，它是整座庭園中最珍貴的女王。

從這些事例當中，我們便可以充分理解「花御供」（Flower Sacrifice，奉獻給神佛的花）的意義。或許，花卉也知曉它真正的意義吧！它們不像人類，因為人類是卑怯懦弱的。甚至，有些花視死為榮耀。確實如此，例如日本的

櫻花，便是在那隨風翱翔、凋零落地之際，才是它真正驕傲自豪的瞬間。不管是誰，當他佇立在吉野或是嵐山漫天飛舞的櫻花雨中，一定能有如此的感受。像是嵌上寶石的白雲自在翱翔，它們在有如水晶般的清澈溪流上漫舞；飄落在水面上了，便伴隨著嬉笑著的水波浮浮沉沉，流向遠方。它們彷彿說著：「再會了，春天！我們將邁向永無止盡的旅程。」

七　茶道大師

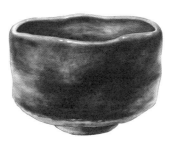

茶碗

在宗教的世界裡，未來在你我身後。在藝術的世界裡，當下即是永恆。依據茶道大師的想法，真正能鑑賞藝術的，只有那些能夠從藝術當中尋覓、醞釀出生命力的人。所以，他們總是孜孜不倦地努力，以茶室中風雅高尚的規範戒律自己的日常生活。不管是在什麼樣的時空裡，必須永保心情的平靜；不管是和服的樣式、色彩，身體的均衡、步行的樣子，全部都是藝術的人格表現。這些事情是絕不能輕忽草率的，因為人們唯有在美化自身的同時，才被賜予接近美的權利。因此，茶道大師總是努力不懈地去追求藝術家之上的東西，也就是讓自己本身也成為藝術。這是審美主義的禪宗信仰。只要我們願意去認識它、認同它，必能尋得完美。利休曾經引用了他偏愛的古歌。

世人只盼花開早，不見山里雪間萌春草 1。

茶道大師們對於藝術的貢獻其實是橫跨多方面的。他們全然革新了古典式的建築以及室內裝飾，確立了第四章所敘述的茶室的新形態，其影響力更擴及十六世紀以後所建立的宮殿、寺院。多才多藝的小堀遠州則留下了著名實例，在在都表現出其卓越精湛的才華，像是桂離宮、名古屋城，以及孤蓬庵等等。而日本頗負盛名的庭園也都是經茶人手而設計完成的。另外，在我國陶器發展上，若是沒有茶人的鼓舞、激勵，大概無法擁有如此優良的品質。

為了製造適用於茶道儀式的器具，製陶師傅盡其所能地絞盡腦汁，一再嘗試陶器的創作。例如遠州的七窯便是日本陶器研究者眾所周知的工房。另外，像是紡織品、染織品等等的色彩搭配、紋樣設計，也多經由茶人之手，並以茶人之名加以命名。事實上，不論是藝術的哪一個領域，都刻印著茶道大師

1

藤原家隆所作。據說利休經常吟誦此歌，以傳達「閑寂」之意。

所留下的天才足跡。他們對於繪畫、漆器的莫大貢獻當然是無須贅言的，例如光琳派的開山祖師本阿彌光悅，不僅是茶人，同時也是著名的漆器家、製陶家。與光悅作品相較，其孫光甫、甥孫光琳以及乾山的傑出之作也顯得失色不少。光琳派的所有作品即是茶道的表現，在他們描繪的粗獷線條中，可以讓人感受到自然本身的生命與活力。

茶道大師對於藝術界的影響是如此鉅大而深遠，但是與他們對於處世以及人生觀的影響力相較的話，恐怕也是微不足道的。不僅上流社會的生活習慣，就連家庭瑣事的處理方式，我們都可以感受到茶道大師的智慧所在。他們教導我們只像是配膳法、美味烹調術等等，多數是由他們發明創造的。他們教導我們只穿著樸素沉著色調的衣服，並傳授我們接觸與看待插花的適切精神。他們強調，人類本性偏好簡素之物，並告示我們人情之美。事實上，經由他們的殷

殷教誨，茶才深入了一般民眾的生活當中。

在充滿愚昧、煩苦、騷動不已的人生大海上，對於那些不知曉適以律己之道的人們而言，即使不斷尋覓表面上的幸福、安穩，卻始終陷身於悲慘的狀態中。我們蹣跚地試圖保持心靈的安定平和，卻像是漂浮在海天交界線上的雲層，隨時準備迎接暴風雨的來臨。然而，在那永無停歇、向前翻滾的波濤中，卻存在著喜悅與美好。為何人們無法理解、體現這種心靈的境界，像列子一樣御風而去呢？

只有將美視為伴侶，一同生活的人，才能享有美好的往生。偉大的茶人在臨終之際，如同其畢生生涯一般，是絕妙而高雅的。他們總是致力於追求宇宙的和諧，總是時時抱持著踏入冥土的覺悟。利休「最後的茶宴」便是一個極

其悲壯、永垂不朽的證明。

利休與太閣之間有著長久的情誼，而這個偉大的武將更是極為敬重這位茶道大師。但是，暴君的友誼經常蘊藏著危險的光榮。那是一個充滿懷疑、恐懼的時代，人們甚至無法信賴自己的至親。利休不是一個阿諛奉承的諂媚者，他甚至常與太閣身邊殘暴的庇護者辯論，堅持自己不同於他人的見解。

憎惡利休的小人利用利休與太閣之間不時出現的冷漠僵局，釋放出種種不利利休之謠傳。這些謠言自然而然地傳入太閣耳中，說是利休企圖調製一杯綠茶以毒害秀吉。單單是豐臣秀吉的懷疑便足以處利休即時死刑；而除了順從暴君之意，絕無哀求申訴的餘地。死刑犯被賜予唯一的特權——即享有自行結束生命的光榮。

利休於定下的自盡之日邀請了幾個主要弟子，舉行臨終前的最後一場茶宴。賓客們懷著悲傷的心情準時集合。門人們朝著茶庭望去，樹木戰慄地晃動著，樹葉沙沙作響，彷彿是無家可歸的亡魂在竊竊私語、低泣；陰沉的石燈籠像是佇立於地獄之門的守衛兵士。這時，突然飄來一陣珍奇的薰香，招呼著客人進入茶室。弟子緩緩地、一個接著一個入室就位。壁龕上懸掛著一幅感嘆人事無常的絕妙書法，出自一位過往僧侶之手筆；火鉢上滾沸的茶壺裡，發出秋蟬一般的悲鳴聲，彷彿哀痛著逝去的夏日。主人終於進入茶室，他順次地、一一向客人進遞著茶，而賓客也默默地依序啜飲，最後再輪到主人飲用。依既定儀式的規範，主客央求拜見茶器。於是，利休將方才的書法掛軸以及各式茶具擺置於賓客之前。在賓客欣賞、讚嘆了它們的美之後，利休將這些器物一一贈與在座的客人，作為紀念之物。他自己則留下了那只茶碗，說道：「被不幸之人的唇玷污的茶碗，不應再讓任何人使用。」並將它摔

得粉碎。

儀式結束了。賓客難掩哀痛之淚，作了最後的訣別之後，步出茶室。利休懇請了他最親密的一名弟子，留下來為他作臨終的見證。利休褪去了茶宴的服裝，謹慎地疊好置於坐席上；此時，便望見他一襲隱藏已久、清淨無垢的雪白裝束。他恍惚迷濛地凝視著光輝耀眼的短劍，吟誦了最後的絕唱。

　　人生七十　　力圍希咄

　　吾這寶劍　　祖佛共殺

利休的臉龐蕩漾著微笑，步向了永恆的彼岸。

國家圖書館出版品預行編目 (CIP) 資料

茶之書：日本文化的神髓所在 / 岡倉天心著；
鄭夙恩譯 · —— 初版 · —— 新北市：遠足文化，
2018.05 · —— （傳世；3）譯自：The book of tea
ISBN 978-957-8630-30-7(平裝)
1. 茶藝 2. 日本

974.931 10700592

傳世 03

茶之書：日本文化的神髓所在
The Book of Tea

作者————岡倉天心

譯者————鄭夙恩

插畫————黃正文

執行長———陳蕙慧

總編輯———李進文

行銷總監——陳雅雯

編輯————陳柔君、徐昉驊、林蔚儒

封面設計——霧室

排版————簡單瑛設

出版者———遠足文化事業股份有限公司 (讀書共和國出版集團)

地址————231 新北市新店區民權路 108-2 號 9 樓

電話————(02)2218-1417

傳真————(02)2218-0727

郵撥帳號——19504465

客服專線——0800-221-029

部落格———http://777walkers.blogspot.com/

網址————http://www.bookrep.com.tw

法律顧問——華洋法律事務所 蘇文生律師

印製————呈靖彩藝有限公司

初版一刷 2018 年 5 月
初版五刷 2023 年 7 月

Printed in Taiwan